인스타그램으로 웹툰 작가되기

인스타그램으로 웹툰 작가되기

초판 1쇄 발행 | 2019년 11월 29일
초판 2쇄 발행 | 2022년 6월 20일

글·그림 | 이수경

펴낸곳 | 보랏빛소
펴낸이 | 김철원

기획·편집 | 김이슬
마케팅·홍보 | 이태훈
디자인 | 박영정

출판신고 | 2014년 11월 26일 제2015-000327호
주소 | 서울시 마포구 포은로 81-1 에스빌딩 201호
대표전화·팩시밀리 | 070-8668-8802 (F)02-338-8803
이메일 | boracow8800@gmail.com

ISBN 979-11-87856-92-4 (13650)

취미로 돈까지 버는 실전 인스타툰 가이드북

인스타그램으로 웹툰 작가되기

몽냥 이수정 지음

프롤로그

　　안녕하세요, 일러스트레이터 '몽냥' 이수경입니다! 저는 2018년 초부터 지금까지 인스타그램에 '몽냥툰'이라는 인스타툰을 연재하고 있습니다. 처음엔 그저 좋아서 취미로 시작한 인스타툰이었는데, 지금은 이를 통해서 온라인과 오프라인 강의를 하게 되었고, 기업의 홍보 웹툰을 그리거나 캐릭터 굿즈를 제작 판매하기도 했어요. 그리고 마침내, 이렇게 책까지 쓰게 되었네요!

　　저는 어릴 때부터 만화를 좋아해서 늘 취미로 그림을 그려왔습니다. 하지만 구체적으로 만화를 연재하거나 정식 만화가가 되어야겠다는 생각은 해본 적이 없어요. 그런 건 전문가의 영역이라고 믿었거든요. '작가'라는 호칭은 멀게만 느껴졌죠.

　　그림을 좋아하던 아이는 시간이 흘러 평범한 회사원이 되었고, 어느 날 '남편에게 선물 받은 아이패드를 쓸모 있게 사용해보자!' 하는 마음 하나로 시작한 것이 바로 몽냥툰이었습니다. 특별한 기대나 깊은 생각 없이, 제가 자주 사용하던 플랫폼인 인스타그램에 만화를 올린 것이었죠. 이토록 가볍게 시작한 만화였는데, 소소하고 진솔한 이야기를 풀어놓아서인지 점차 많은 분들이 공감을 해주셨고, 지금은 수만 명의 팔로워가 생겼답니다.

이처럼, 저의 시작 역시 거창할 것 없는 단순한 일상이었어요. 혹시 인스타툰을 그리고 싶은데 이런저런 이유 때문에 망설이고 있는 분이 계신가요? 그렇다면 저와 함께 부담없이, 가벼운 마음으로 한번 시작해보시는 건 어때요?

물론 만화를 한 번도 그려보지 않은 사람이라면 갑자기 인스타툰을 그리기가 쉽지 않을 거예요. 뭘 그려야 할지, 어떤 이야기를 해야 할지 막막하죠. 하지만 너무 조급하게 생각하지 마세요. 못 그리는 게, 모르는 게 당연한 거잖아요.

그래서 저는 초보자를 대상으로 강의를 할 때면, 그림을 그리기 전에 천천히 '생각하는 시간'을 갖도록 유도하곤 합니다. 평소 내가 어떤 걸 좋아하는지, 싫어하는지, 어떤 환경에 놓여 있는지, 어떻게 그려보고 싶은지…… 그렇게 생각하다 보면 조금씩 내 마음에 구체적인 그림이 그려지곤 합니다. 생각의 가지가 뻗어 다음 아이디어로 이어지기도 하지요. 안타깝게도 이 과정을 충분히 거치지 않은 분들은 마음이 앞서는 바람에 곧장 그림을 그리고, 마음에 들지 않아 빠르게 포기하기도 하시더라고요.

이 책을 읽기 시작한 여러분은 걱정하지 마시고 제가 이 책에서 알려드리는 대로 차근차근, 편안한 마음으로 만화를 그려보시길 바랍니다. 잘 그리든 못 그리든, 팬이 있든 없든, 중요한 사실은 내가 즐거워야 오랫동안 지속할 수 있다는 거예요. 잊지 마세요!

차 례

PART 01

인스타툰의 특징

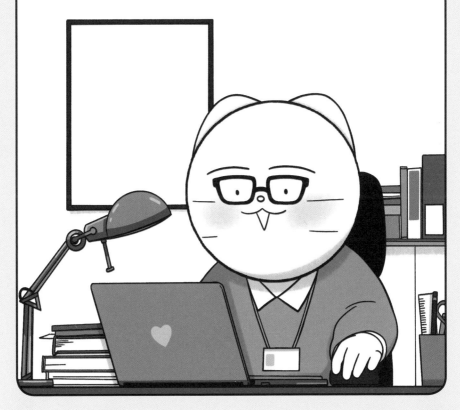

인스타툰이란?

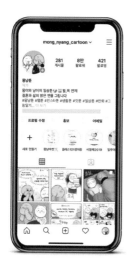

가장 먼저 우리가 그리고자 하는 인스타툰에 대해 알아보도록 합시다. '인스타툰'은 '인스타그램(instagram)'과 '카툰(cartoon)'의 합성어예요. 온라인 사진 및 비디오 공유 어플리케이션인 인스타그램에서 연재되는 만화 장르를 뜻합니다.

인스타그램에서 만화를 연재하면 여러 가지 장점이 있는데요, 무엇보다 '접근성'이 좋다는 것입니다. 일상에서 자주 사용하는 어플리케이션이기 때문에 만화 플랫폼 어플(네이버, 다음, 카카오 등)을 별도로 설치하지 않아도 손쉽게 만화를 접할 수 있지요.

또한 '해시태그(hashtag)'라는 게시물의 꼬리표 기능을 사용하여 간편하게 검색과 홍보를 할 수 있습니다. 해시태그는 #에 문구

#웹툰 #컷툰 #일기 #일상
#공감 #cartoon #일상툰
#drawing #인스타툰
#만화 #일러스트
#일상스타그램 #인스타그램
#생활툰 #일상 #만화스타그램
#몽냥툰 #art #그림일기

를 붙여 게시물의 성격을 걸러주는 필터로, 해시태그를 누르거나 검색하면 해당
태그가 걸려 있는 게시물만을 볼 수 있습니다.

인스타그램만의 특징 중 하나는 제
한된 정사각형이나 직사각형으로만
게시물을 올릴 수 있고, 상하 드래그
가 아닌 좌우 슬라이드 형식으로 게시
된다는 점입니다.

인스타툰

일반 웹툰

업로드 컷 수도 한번에 1~10장까지로 제한되어 있어요. 그러니 인스타툰은 일
반 웹툰에 비해 그려야 하는 면적이나 컷 수가 적은 편이지요. 단편 만화에는 유
리하지만 장편 만화의 경우 오히려 단점으로 작용할 수 있습니다.

인스타툰을 그릴 때 가장 중요한 것

그동안 인스타툰 관련 강의를 하기도 하고, 연재를 시작한 분들을 가까이서 지켜보기도 하고, 저 역시 오랜 기간 연재를 해오며 느낀 점이 있습니다. 인스타툰을 그릴 때 가장 중요한 것은 '꾸준함'이라는 것이지요. 중간에 멈추지 말고, 계속 해야 비로소 의미 있는 나만의 작업물이 됩니다. 처음에는 나의 그림이 부족한 것처럼 느껴지고, 재미가 없다는 자괴감에 빠질 수도 있어요. 팔로워도 늘어나고 내 작품을 봐주는 사람이 많아지면 버틸 힘이 나겠지만, 처음부터 그렇게 되기란 쉽지 않답니다.

그럴수록 꾸준하게 작품을 연재해야 합니다. 꾸준히 그려야 스토리 구성력과 그림체가 발전할 수 있으니까요. 게다가 게시물 수가 어느 정도 쌓이면 활발히 연재하고 있다는 인상을 독자에게 줄 수 있고, 앞으로의 이야기를 더 기대하게 만들 수 있어요. 반대로 게시물이 자주 올라오지 않는 인스타툰은 팔로우를 하고 싶지조차 않을 거예요.

저 역시 처음 만화를 업로드 했을 때가 있었습니다. 팔로워가 저와 남편 딱 2명 뿐이었지요. 그림도 어색하고 내용도 매끄럽지 못해서 부끄럽기도 했고 포기하고 싶을 때도 있었습니다. 하지만 일상에 치여 바쁜 상황에서도 주 2회 업로드라는 스스로의 약속을 항상 지키려 노력했고, 늘 만화에 대해 연구하고 실험하다 보니 자연스레 작품의 완성도가 높아졌습니다.

많은 분이 이런 질문을 하곤 합니다.

"어떻게 해야 만화를 잘 그릴 수 있나요?"

그리고 질문에 대한 저의 답은 항상 같습니다.

"일단 시작하세요. 그리고 꾸준히 그리세요!"

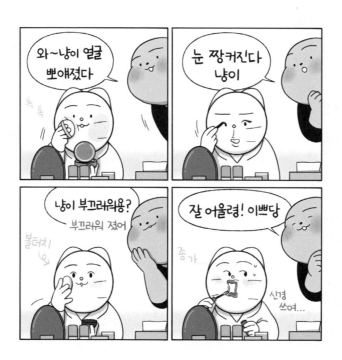

디지털 툴로
그려보자

디지털 툴의 장점

인스타툰을 그리는 도구에는 여러 가지가 있겠지만, 크게 두 종류가 있습니다. 수작업, 즉 필기도구를 손에 쥐고 종이 위에 직접 그림을 그리느냐 아니면 디지털 툴을 이용하느냐로 나눌 수 있지요. 저는 아이패드나 컴퓨터, 즉 디지털 툴로 만화를 그리고 있습니다. 디지털 툴로 그림을 그리는 것에는 다양한 장점이 있습니다.

디지털 툴로 인스타툰을 그릴 때의 장점

- 인스타툰은 모바일이나 PC화면으로 보기 때문에 디지털 툴로 그리면 화면에서 어떻게 그림이 구현되는지 곧장 확인할 수 있습니다.
- 언제든지 빠르게 지우고 그리는 등의 수정이 가능합니다.

- 아이패드 및 컴퓨터, 프로그램 구매를 하는 초기 세팅비를 제외하고는 별도의 추가 재료비가 들지 않습니다. (종이나 물감을 사지 않아도 되니까요!)
- 아이패드를 사용할 경우, 장소에 구애받지 않고 어디서나 만화를 그릴 수 있습니다. (집뿐만 아니라 도서관이나 카페에서도!)

어떤가요, 꽤 많은 장점이 있지요? 그래서 저도 몽냥툰을 디지털 툴을 이용해서 그리고 있어요. 그럼 디지털 툴의 기본에 대해 조금 더 알아볼까요?

픽셀과 해상도

인스타툰은 보통 '래스터 이미지'로 그려집니다. 래스터(비트맵) 이미지란, 컴퓨터나 디지털 툴이 이미지를 표현하는 방식 중 하나인데요. 픽셀(pixel)이라는 아주 작은 모눈 조각들이 모여모여 하나의 그림이 되는 것을 뜻합니다.

래스터 이미지를 저장하는 파일은 jpg, png, gif 등의 확장자가 파일명에 붙으며 프로크리에이트, 메디방, 클립스튜디오, 포토샵 등의 프로그램을 사용합니다. 래스터 이미지는 부드러운 선과 면의 표현을 할 수 있어 다양한 분야에서 사용이 가능합니다. 다만 그림을 크게 확대하거나 해상도가 낮으면 그림을 구성하는 점이 커져서 이미지가 깨져 보일 수 있다는 단점도 있어요.

반대로 이미지를 수학 함수로 표현하는 방식이 있습니다. 이것을 '벡터(vector)' 방식이라고 하는데요, 그림을 그리면 프로그램이 함수 명령으로 해석해서 화면에 그려집니다. 일러스트레이터, 플래시 등의 프로그램에서 사용되며 ai, eps 등의 확장자가 붙습니다. 인쇄용 이미지에 적합하고 아무리 확대를 해도 이미지가 깨지지 않는다는 장점이 있습니다. 하지만 컬러가 다양하거나 복잡한 그림을 표현하기에는 처리 시간이 오래 걸리고 경계가 매끄럽지 않아 인스타툰을 그릴 때에는 추천하지 않습니다.

래스터 이미지는 픽셀로 구성되어 있기 때문에 '해상도'가 아주 중요합니다. 해상도가 낮은 이미지를 크게 확대하면 다음 그림의 10dpi처럼 이미지가 깨져버리거든요.

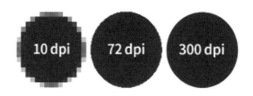

해상도(resolution)는 그림을 표현하는 데 총 몇 개의 픽셀이 사용되었는지 그 정도를 나타내는 것입니다. 보통 1인치에 들어가 있는 점의 개수인 'dot per inch', 즉 'dpi'라는 단위로 표현됩니다. 해상도가 높을수록 그림이 깨끗해 보이지만 그만큼 파일 크기가 커집니다. 용량과 로딩 시간에 영향을 줄 수 있기 때문에 무조건 큰 파일보다는 용도에 맞는 해상도를 설정해 사용해야 합니다.

일반적으로 맨 처음 파일을 생성할 때에 알맞게 설정해야 그림이 깨지지 않으며, 보통 인쇄용 이미지는 300dpi, 컴퓨터나 모바일용 이미지는 72dpi를 사용합니다.

인스타그램으로
웹툰 작가되기

컬러 모드

디지털 툴로 그림을 그릴 때는 컬러 모드도 아주 중요합니다.

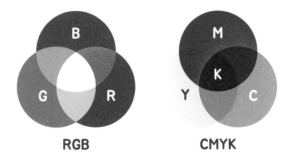

미술 시간에 '빛의 삼원색'이라는 말을 들어보신 적이 있나요? 인스타툰을 그릴 때는 반드시 이러한 빛의 3원색인 RGB모드(Red, Green, Blue)로 그림을 그려야 합니다. 빨간색, 녹색, 파란색을 섞어 영상 이미지를 표현하는 방식인데요, 색을

더할수록 밝아지는 원리입니다. 간단하게 빛을 사용하는 컴퓨터나 모바일, TV 화면에서 보이는 그림을 그릴 때는 꼭 RGB 모드로 그려야 합니다.

반대로 인쇄용 그림을 그리거나 굿즈를 만들 때는 CMYK 모드(Cyan, Magenta, Yellow, Black)를 사용해야 합니다. RGB와는 반대로 염료의 3원색으로, 이는 디지털 모드가 아니라 인쇄용 모드이며 색을 혼합할수록 어두워지는 원리입니다. 인쇄에 적합한 CMYK 모드는 화면으로 보면 이미지가 다소 탁해 보이는 경향이 있답니다. 그러니 디지털 툴로 그림을 그리기 전, 컬러 세팅을 할 때 어떤 모드로 설정되어 있는지 반드시 확인하세요!

지금까지의 이야기가 조금 어렵게 느껴지셨나요? 기억할 점을 간략하게 추려 보면 다음과 같습니다.

- 인스타툰은 픽셀로 구성된 래스터 이미지로 그린다.
- 래스터 이미지 툴은 프로크리에이트, 포토샵, 메디방, 클립스튜디오 등을 사용하면 좋다.
- 확장자는 jpg, png, gif 등이다.
- 이미지는 수많은 점인 픽셀로 이루어져 있다. 픽셀의 양을 조절하는 것이 해상도이다.

- 해상도 단위는 dpi이며 72dpi~300dpi를 기본으로 사용한다.

- 일반적으로 웹이나 모바일 이미지는 72dpi, 굿즈나 인쇄용 이미지는 300dpi를 사용한다.

- 컬러 모드에는 RGB와 CMYK가 있다. 웹, 모바일 이미지는 RGB로, 굿즈나 인쇄용 이미지는 CMYK로 설정한다.

어떤 프로그램을 사용할까?

이제 다양한 디지털 툴 중에서 어떤 것을 사용할지 선택할 차례입니다. 어떤 기기를 사용할 것인지, 어떤 프로그램을 사용할 것인지 정답은 없습니다. 저도 소개해드리는 툴들을 다 사용해본 뒤에 저에게 맞는 것을 선택했으니까요. 여러분도 가능한 직접 사용해보고 자신에게 적합한 툴을 선택하시길 바랍니다.

 프록크리에이트
(준비물: 애플 펜슬 사용이 가능한 아이패드)

장점 인터페이스가 굉장히 심플하여 다루기 쉽습니다. 한번 결제(12,000원)하면 추가로 결제가 필요하지 않습니다. 자동 저장 기능이 있어 편리합니다. 다양한 브러시와 소스 등을 공유 사이트에서 받아 설치할 수 있습니다. 버전을 거듭할수록 다양한 기능들이 추가되고 있습니다.

단점 애플 펜슬 사용이 가능한 아이패드 자체가 고가이기 때문에 아이패드 구매 비용 자체가 부담스러울 수 있습니다. CMYK 모드는 지원하지 않습니다. 그리기 외의 기능은 사실상 거의 없다고 보면 됩니다.

냥이의 TIP!

- 저는 프로크리에이트와 아이패드 프로 12.9인치, 애플 펜슬을 사용하고 있습니다. 인터페이스가 비교적 쉬운 편이라서 가장 추천합니다.
- 포토샵의 경우, PC 외에 아이패드용 포토샵도 있습니다. 하지만 아직 프로그램이 불안정하다고 하네요.

 포토샵
(준비물: 와콤 태블릿, 포토샵이 작동할 수 있는 컴퓨터)

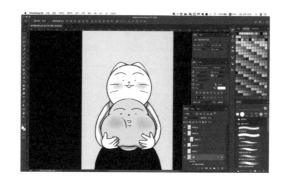

장점 프로크리에이트와 마찬가지로 다양한 브러시와 소스 등을 여러 경로로 다운받아 설치할 수 있습니다. 디지털 툴 중 가장 대중적인 툴이라 기능이 무궁무진하여 만화 그리기 외에도 사진, 인쇄, 웹, 비디오 등 시각물 전반을 편집할 수 있습니다. 집에 컴퓨터가 있다면 태블릿만 추가 구매하여 설치할 경우 초기 세팅비가 저렴한 편입니다.

단점 매달 프로그램 사용료(약 24,000원)를 지불해야 합니다. 툴이 무겁고 어려워 처음 접하시는 분들은 다루기 쉽지 않을 수 있습니다. 액정 태블릿이 아닌 패드형 태블릿을 사용할 경우 화면을 보면서 손으로 그려야 하기 때문에 이질감이 느껴질 수 있습니다. 태블릿을 사용할 때의 단점은 다음에 소개할 툴들도 동일하게 적용됩니다.

 메디방

(준비물: 와콤 태블릿, 메디방이 작동할 수 있는 컴퓨터)

장점 장편 만화를 그리기에 최적화된 툴들로 칸 나누기, 빗금 그리기, 스크린

톤 사용 등 만화적 표현을 간편하게 구현할 수 있도록 인터페이스가 구성되어 있

습니다. PC와 아이패드에서 모두 사용 가능합니다. 웹 기반으로 프로그램 용량이

작아서 가볍습니다. 무료입니다.

단점 CMYK 모드는 지원하지 않습니다. 필압 조절이 세밀하게 되지 않아 일러

스트 같은 그림을 그리기에는 적합하지 않습니다. 인스타툰보다는 장편 만화에

권장합니다.

 클립스튜디오

(준비물: 와콤 태블릿, 클립스튜디오가 작동할 수 있는 컴퓨터)

장점 다양한 도구와 툴이 많으며 선을 미세하게 조정 가능합니다. 섬세한 작업이 가능합니다.

단점 인터페이스가 어려워서 적응기가 오래 필요합니다. 프로그램 자체가 용량이 커서 처리 속도에 차이가 있습니다. 6개월 무료 사용 기간이 지나면 앱을 결제해야 하는데, 각각 49.99달러(표준), 219달러(고급)로 가격이 높은 편입니다.

파일 생성하기, 대지 설정하기

그림을 그리려면 가장 먼저 새 파일을 생성해야 하겠지요. 이때 인스타툰에 적합한 대지를 설정해주세요. 인스타그램 모바일용 이미지는 가로 1.91:1의 비율까지, 세로 4:5의 비율까지 지원합니다.

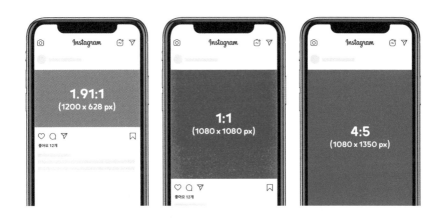

이 중 원하는 사이즈나 동일한 배수의 비율로 작업하면 됩니다. 보통 모바일에서 깨끗하게 보이는 것은 가로×세로 1080픽셀 정도고요, 저는 외주 작업을 하다 보면 조금 큰 이미지가 필요할 때도 있어서 가로×세로 2048픽셀로 작업하기도 합니다.

이제 대지를 생성해볼까요? 먼저 프로크리에이트의 경우 프로그램 상단의 [+] 버튼을 누릅니다. 누르면 기본으로 제공되는 다양한 사이즈들이 나타나는데, 저는 간편하게 '사각형'이라고 써 있는 버튼을 눌러 만화를 그립니다. 다른 사이즈로 작업하고 싶다면 하단에 보이는 '사용자 지정 크기' 버튼을 눌러 원하는 크기와 해상도를 설정할 수 있습니다. 사이즈나 해상도가 매우 커지면 생성할 수 있는 레이어에 한계가 있으니 주의하세요!

포토샵의 경우에는 맨 왼쪽 상단 메뉴바에서 '파일'을 누르면 바로 아래 '새로 만들기'가 있습니다. (단축키 ctrl+N) 사진, 일러스트레이션, 웹, 앱 등 다양한 양식의 파일 포맷을 지원하므로 골라서 사용할 수 있습니다. 왼쪽 칸에서 원하는 사이즈와 해상도를 입력 후 생성합니다. 컬러 모드가 인쇄용 컬러인 CMYK가 아닌지 꼭 확인하세요!

메디방과 클립스튜디오도 마찬가지로 상단 메뉴바에서 파일-신규(신규생성) 버튼을 선택하면 파일을 생성할 수 있습니다. (단축키 ctrl+N)

레이어

디지털 드로잉의 가장 중요한 기능이자 꽃이라 할 수 있는 레이어. 개념은 쉽지만 능숙하게 사용하려면 조금 적응기가 필요합니다.

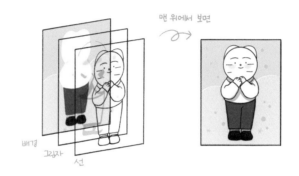

레이어의 개념은 '투명한 셀로판지에 한 장 한 장 그림을 그려 여러 겹 쌓아 이미지를 만드는 방법'이라고 설명할 수 있습니다. 맨 위에서 보면 보통의 그림이라 잘 모르겠지만 사실 여러 개의 투명, 불투명 판들이 겹쳐져 그려진 것이죠.

다음 그림을 보면 모든 레이어의 오른쪽 체크 박스나 왼쪽 눈 모양이 다 활성화되어 있지요? 이처럼 레이어는 보통 눈 모양이나 체크 박스를 켜고 끄는 것으로

인스타그램으로
웹툰 작가되기

프로크리에이터의 레이어 창

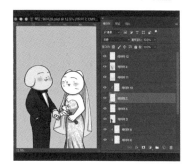

포토샵의 레이어 창

보이고 보이지 않고의 여부를 조절하는데요, 이렇게 배경색, 배경 패턴, 컬러, 그림자, 펜션 순으로 레이어가 쌓여 맨 위 상단에서는 하나의 그림으로 보여지게 되는 것입니다. 이 레이어를 생성하고 삭제하고 효과를 주는 버튼은 툴마다 조금씩 다릅니다.

우선 프로크리에이트는 오른쪽 상단 네모 모양의 아이콘을 누르면 레이어 리스트가 펼쳐집니다. '레이어'라고 써 있는 리스트 제목 오른쪽 [+] 버튼을 누르면 레이어가 생성되고 리스트를 왼쪽으로 스와이프 하면 삭제 버튼이 생성됩니다. 체크 박스 옆 N이라고 써 있는 버튼

으로 레이어의 불투명도를 조절할 수 있으며 레이어의 컬러를 곱하거나 어둡게
하거나 밝게 하는 효과를 더할 수 있습니다.

포토샵의 경우, 레이어 창 하단에 보이
는 종이 모양 비튼으로 새 레이어를 생성
하고 쓰레기통 모양 아이콘으로 삭제합
니다. 상단에 보이는 '표준' 버튼을 드랍
다운 하면 레이어의 컬러를 곱하거나 어
둡게 하거나 밝게 하는 효과를 줄 수 있
고, 오른쪽 '불투명도' 창에서 레이어의 불투명도를 조절할 수 있습니다.

클립스튜디오와 메디방도 조금씩 인터페이스의 생김새가 다르지만 거의 흡사
한 기능의 레이어 창을 제공합니다.

그럼 레이어를 어떻게 활용하는지 이미지 예시를 볼까요? 실제로 제가 작업하
는 과정을 보여드릴게요.

❶ 새 레이어를 만들어 스케치를 합니다. 검은색
선으로 대강 스케치를 한 후 불투명도를 낮춰서 연
하게 만들거나 처음부터 연한 회색의 컬러를 사용
합니다.

인스타그램으로
웹툰 작가되기

❷ 스케치 레이어 위에 새로운 레이어를 만들고, 아래에 깔린 스케치를 참고하여 진하게 펜선을 그려줍니다. 다 그려지면 스케치 레이어는 필요가 없으니 체크박스를 해제해서 보이지 않게 해줍니다.

❸ 이번에는 펜선의 아래에 새로운 레이어를 생성해준 뒤 컬러를 칠합니다. 반드시 컬러는 펜선보다 아래에 위치해야 합니다. 그래야 펜선이 보이니까요.

❹ 펜선 레이어와 컬러링 레이어 사이에 새로운 레이어를 생성해줍니다. 이 레이어에는 볼터치나 그림자를 표현하는데요, 레이어 모드를 '곱하기

(Multiply)'로 변경하여 적용하면 자연스럽게 그림과 어우러집니다.

　　이렇게 한 컷이 완성되는데요, **스케치 → 펜선 → 컬러 → 그림자** 순으로 드로잉 하였고, 스케치 레이어는 보이지 않게 껐지만 나머지 세 레이어는 모두 켜진 상태입니다. 이런 방식으로 모든 컷을 작업해주면 됩니다.

브러시와 지우개

수작업으로 그림을 그릴 때 어떤 것들을 준비해야 할까요? 연필, 펜, 붓, 사인펜, 물감, 지우개 등 다양한 재료가 필요할 거예요. 디지털 드로잉도 마찬가지입니다. 모든 툴에서 다양한 브러시를 제공합니다. 사실상 브러시가 가장 중요한 기능이라고 할 수 있지요.

프로크리에이트는 오른쪽 상단 붓 모양 아이콘이 브러시, 손가락 모양이 문지르기, 지우개 모양 아이콘이 지우개입니다. 세 버튼 모두 같은 모양의 브러시이지만 이걸로 그리느냐, 문지르느냐, 지우느냐의 기능만 다른 거예요.

기본으로 제공되는 브러시도 많고, 그 브러시를 내 취향에 맞게 커스텀 할 수 있기 때문에 기본 아이템만으로도 충분히 다양한 그림을 그릴 수 있습니다. 브러시 섬네일을 한 번 더 탭하면 커스텀 창으로 넘어갑니다. 또한 프로크리에이트 공식 사이트에서 다른 유저들이 만들어 올린 브러시를 다운로드 할 수도 있답니다.

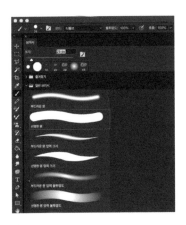

포토샵은 툴 박스에서 붓 모양 버튼을 누르면 브러시, 연필 모양을 누르면 연필, 지우개 모양을 누르면 지우개입니다. 아이콘 모양이 직관적이라 어렵지 않을 거예요. 상단의 바와 키보드의 '[' 버튼과 ']' 버튼으로 브러시 크기를 조절해서 그릴 수 있습니다. 포토샵 공식 홈페이지에서도 다양한 브러시를 다운 받아 사용할 수 있어요.

클립스튜디오와 메디방도 다양한 브러시를 제공합니다. 마찬가지로 붓 모양, 지우개 모양 등으로 기능을 유추해 사용하시면 됩니다. 어렵지 않아요. 프로그램

을 만져보며 한 번씩 선을 그어보고 그려보며 자신에게 맞는 브러시를 찾는 것이 좋습니다.

제가 몽냥툰을 작업할 때 주로 사용하는 것은 다음과 같은 프로크리에이트 브러시입니다.

글씨나 러프 스케치, 거친 선: 잉크 – 드라이 잉크

펜선: 서예 – 셰일 브러시

컬러: 에어브러시 – 하드 에어브러시, 소프트 브러시

그림자나 따뜻한 느낌의 배경: 목탄 – 포도나무 목탄

제가 작업할 때 주로 사용하는 것은!

여러분도 다양한 브러시를 사용해보고 내 작품에 가장 잘 어울리는 조합을 찾아내시기를 바랍니다!

저장하고 이미지 내보내기

　디지털 작업을 할 때 꼭 기억해야 할 것 중 하나는 바로 '수시로 저장하기!'가 아닐까 싶습니다. 언제 어떤 오류가 생겨 열심히 작업하던 파일을 날릴지 모르기 때문이지요. 인스타툰을 그릴 때도 마찬가지랍니다. 프로크리에이트는 그릴 때마다 자동 저장이 되기 때문에 괜찮지만 포토샵, 클립스튜디오, 메디방 등 대부분의 툴은 저장을 하지 않으면 파일이 유실될 수 있으므로 생성을 하자마자 저장부터 하는 버릇을 들여야 합니다.

인스타그램으로
웹툰 작가되기

대부분 왼쪽 상단 주메뉴 '파일'에서 '저장'을 눌러주면 됩니다. (단축키 ctrl+S) 프로그램 파일(확장자가 .procreate, .psd처럼 레이어가 살아 있어 재편집이 가능한 파일)을 저장했다면 인스타그램에 올릴 수 있도록 래스터 이미지 파일(확장자 .jpg)로 별도 저장을 해야겠죠.

프로크리에이트에서는 왼쪽 상단 '동작(스패너 아이콘)'에서 공유 메뉴의 '이미지 공유' 버튼을 탭한 후 파일 형식을 선택합니다. 파일 형식을 선택했다면 공유 방법도 선택할 수 있어요. 사진첩에 이미지를 저장하거나 문자, 이메일로 전송할 수도 있지요.

포토샵, 클립스튜디오, 메디방 등은 '파일'에서 '다른 이름으로 저장' (단축키 ctrl+shift+S) 혹은 '내보내기'의 'Export', '래스터화' 등의 버튼으로 이미지를 추출할 수 있습니다.

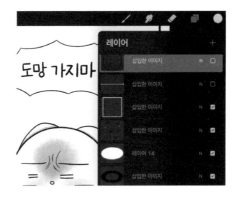

또한 여러 장 쌓여 있는 레이어를 켜고 끔에 따라 이미지가 달라지므로, 필요한 레이어만 켜서 저장하는 다소 번거로운 과정도 거쳐야 합니다.

끝으로, 이미지를 추출했다면 사진첩이나 폴더에 그림이 잘 저장되었는지, 혹

시 오류는 발생하지 않았는지 다시 한 번 확인해주는 것이 좋답니다.

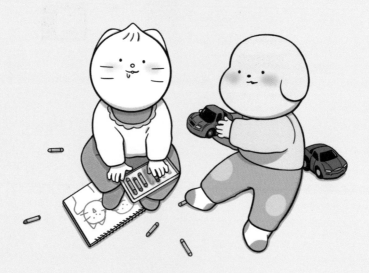

PART 03

수작업으로
그려보자

아날로그의 매력

디지털 툴로 그리는 게 간편하고 편리하지만, 입문자 입장에서 처음부터 고가의 장비를 구비하거나 프로그램을 구매하는 것이 부담스러울 수 있어요. 그럴 땐 수작업으로 시작해보세요. 수작업은 재료에 따라 언제 어디서든 장소에 구애받지 않고 그릴 수 있어요. 하지만 은근히 손이 많이 가고, 한번 그리면 수정을 하기 어렵다는 단점이 있습니다. 디지털 툴은 파일을 복사해서 재사용하거나 지우고 덧칠하는 등의 재편집이 가능하기 때문이지요.

그럼에도 불구하고 수작업은 수작업만의 맛이 있습니다. 사각사각 연필선이나 펜선, 색연필의 따뜻하고 투박한 느낌은 디지털 툴로 완벽하게 구현하기 어렵습니다. 이런 아날로그한 감성이 독자들에게는 신선한 느낌을 주기도 합니다. 그래서 일부러 삐뚤빼뚤한 수작업을 고집하시는 전문 작가님들도 많이 계시답니다.

재료는 종이, 자, 연필, 지우개, 펜, 색연필, 물감, 마카 등 자신이 좋아하고 편하게 다룰 수 있는 도구라면 무엇이든 가능합니다. 몽땅 갖추지 않아도 좋습니다. 연

인스타그램으로
웹툰 작가되기

필로만 그리는 분, 잉크로 그리는 분, 수채화로 컬러를 표현하는 분 등 다양한 작가님이 계시거든요. 자신이 좋아하는 느낌과 그림체에 맞는 재료를 선택하는 것이 중요합니다. 평소 내가 어떤 재료로 그림을 즐겨 그리는지 생각해보세요.

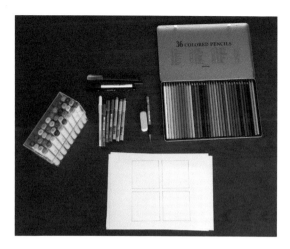

- 난 진한 연필을 잘 쓰니까 진한 연필로만 그리겠어!
- 어린아이들의 순수한 느낌을 내려면 두꺼운 색연필

 이 좋겠지?

- 굵은 선이 좋아. 이번엔 사인펜으로 그려봐야지!

재료를 선택하고 나면 방법은 전혀 어렵지 않습니다. 그림을 그리고 촬영을 하거나 스캔을 하면 끝! 아주 간단해요. 하나하나 과정을 살펴볼까요?

수작업의 과정

 연필로 스케치 하기

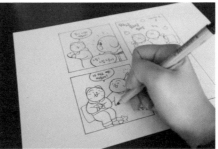

　종이에 정사각형의 틀을 그리거나 인쇄한 뒤, 연필로 가볍게 스케치를 해봅니다. 저는 연필로 먼저 그린 뒤에, 펜으로 위에 덧대 그리고, 연필선을 지우개로 지워줄 거예요. 이런 경우에는 연필을 살살 잡고 연하게 스케치를 해야 나중에 자국이 남지 않아요. 물론 그림이 능숙하다면 연필 단계는 생략할 수도 있고, 오히려 그냥 이 연필선 자체만으로 작품을 완성시킬 수도 있답니다.

🦭 펜으로 드로잉 하기

연필 스케치 선을 따라 펜으로 진하게 선을 그려줍니다. 대사도 명확하게 써줍니다. 이때 사용하는 펜도 자신의 취향에 따라 달라지는데요, 저 같은 경우는 마카로 색을 입힐 때에 잘 번지지 않는 '사쿠라 피그마 마이크론'과 '스테들러 피그먼트 라이너'를 주로 사용한답니다. 물론 흔히 보이는 플러스펜이나 모나미펜도 좋아요. 제품마다 두께와 팁 모양, 사용감이 다르니 여러 가지 종류를 직접 사용해보고 정하시면 됩니다.

펜으로 다 그리셨다면 스케치한 선은 필요 없겠죠? 펜이 다 마를 때까지 기다렸다가 지우개로 깔끔하게 지워줍니다. 꼭 말리고 지워야 번지지 않아요.

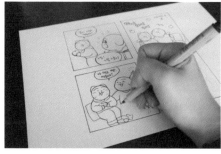 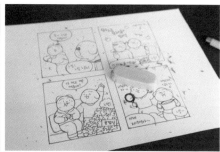

😺 컬러 칠하기

펜선을 그린 뒤에 저는 주로 색연필이나 마카를 사용해서 컬러를 칠해줍니다.

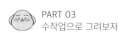

반드시 모든 요소의 컬러를 칠할 필요
는 없어요. 볼터치나 중요한 사물만 포
인트로 칠해줘도 좋습니다.

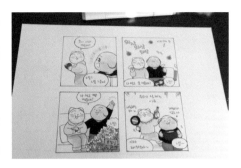

색연필은 보통 프리즈마나 스테들
러, 파버카스텔 제품을, 마카는 코픽이
나 신한 마카를 추천하지만 다소 고가입니다. 대형 화방에 방문해 원하는 색을 낱
개로 구매하는 것이 좋아요. 색연필과 마카 외 수채화나 크레용, 사인펜 등 컬러를
입히는 재료에도 제한이 없으니 천천히 고민해보고 선택해 주세요.

채색 재료의 장단점

	장점	단점
색연필	- 부드럽고 서정적인 느낌을 준다 - 비교적 다루기 쉽고 간편하다	- 넓은 면적을 칠하려면 오래 걸린다 - 꼼꼼하게 칠하지 않으면 완성도가 떨어져 보인다 - 수시로 깎아줘야 한다
마카	- 터치를 조금만 해도 그림의 밀도가 높아 보인다 - 색이 선명하면서도 부드러워 만화에 적합하다 - 다양한 컬러군을 선택할 수 있다	- 종이에 따라 아주 잘 번진다 - 고가이고 관리를 잘못하면 잉크가 새거나 펜이 말라 쓰지 못한다 - 뒷면까지 잉크가 스며들기 때문에 종이 뒷면을 사용할 수 없다

인스타그램으로
웹툰 작가되기

수채화	- 수채화만의 대체 불가한 감성이 있다 - 물의 농도에 따라 다양한 표현이 가능하다	- 초보자는 다루기 어렵다 - 물통과 팔레트, 붓 등 구비해야 하는 재료가 많다 - 수채용 두꺼운 종이를 사용해야 한다
오일파스텔/ 크레용	- 거칠고 터프한 느낌과 동심의 느낌을 동시에 표현할 수 있다	- 픽서를 뿌리지 않으면 보관이 어렵다 - 찌꺼기(?)가 나오고 손과 종이에 쉽게 묻어난다

촬영, 보정의 후가공

그림을 완성했나요? 그러면 이제 업로드를 할 수 있도록 변환해야 합니다. 수

작업 작품을 모바일로 옮기는 방법에는 크게 두 가지가 있습니다. 핸드폰으로 그

핸드폰으로 찍어 올리기

림을 찍은 뒤 조금의 편집을 해서 올리거나, 스캐너로 그림을 스캔한 뒤에 편집해서 올리는 것입니다. 핸드폰 촬영은 쉽고 간편하고, 스캔은 좀 더 정교하고 섬세한 편집이 가능한 방법이죠.

사진을 직접 찍어 올릴 때는 게시물마다 크기와 구도, 빛의 조건 등을 비슷하게 맞추는 것이 중요합니다. 사진을 보정해주는 어플리케이션 등을 이용해서 불필요한 부분을 잘라내고 색감을 최대한 살리는 과정이 필요합니다.

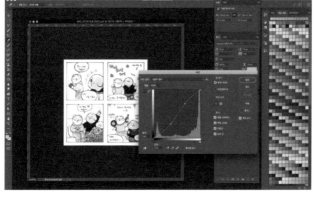

스캔해서 올리기

인스타그램으로
웹툰 작가되기

이미지를 스캔했다면, 포토샵 등의 편집 프로그램을 사용하여 읽는 방향으로 회전한 후 색감을 조정해줍니다. 핸드폰 촬영에 비하면 번거롭지만 작품의 퀄리티는 훨씬 높아질 수 있습니다.

냥이의 TIP!

- 포토샵에서 이미지를 회전할 때는 상단의 이미지 메뉴 - 이미지 회전에서 선택
- 이미지를 자를 때는 왼쪽 툴바에서 자르기 아이콘(c)을 누른 후 자를 영역을 선택
- 이미지 색깔 보정은 상단의 이미지 메뉴 - 조정 - 레벨(ctrl+L) 혹은 곡선(ctrl+M), 색조/채도(ctrl+U), 색상균형(ctrl+B)을 응용하여 조정하면 됩니다!

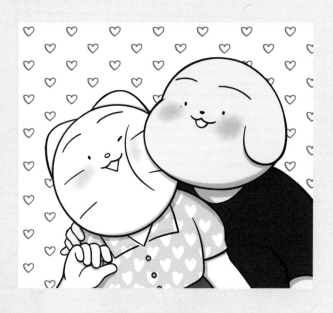

PART 04

만화의 컨셉
정하기

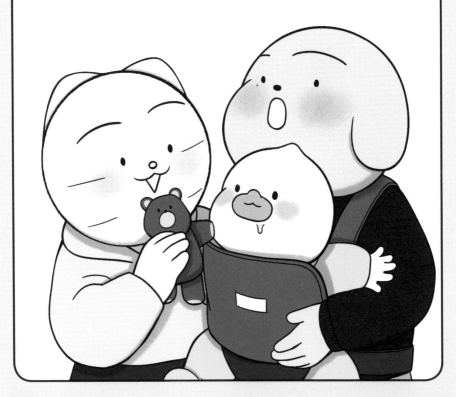

다양한 만화의 컨셉

만화를 그리기 전, 어떤 만화를 그릴 것인지 부터 생각해봐야겠죠? 인스타툰을 즐겨 보시는 분들이라면 이미 잘 아시다시피, 정말 많은 컨 셉의 만화가 연재되고 있어요.

저처럼 결혼, 직장, 가족 이야기가 나오는 '일상툰'을 그리시는 분들이 많고요.

직장 생활을 다루는 '직장툰', 수영이나 요가 같은 '운동툰', 교사나 간호사, 스 튜어디스 등 특수한 직업을 갖고 계신 분들이 그리는 '직업툰'도 있어요.

아기를 키우시는 분들은 '육아툰', 연애하는 커플들
은 '커플툰', 학생들은 학교 생활을 그리기도 합니다.

그밖에 창작 캐릭터로 허구의 이야기를 만들어서 그리는 분들도 있겠지요? 그
래서 저는 다음과 같이 분류를 해보았어요.

- 일상툰(일기)
- 학교툰
- 가족툰(형제, 자매)
- 취미툰(운동, 요리, 먹방, 다이어트 등)
- 이직, 취업준비툰
- 직업툰(간호사, 변호사, 알바 등)
- 여행, 유학, 이민, 워킹홀리데이툰

- 개그툰
- 연애, 결혼, 육아툰
- 반려동물툰
- 직장툰
- 투병툰(우울증, 항암 등)
- 기타 창작툰

나는 어떤 만화를
그리고 싶은 걸까?

이처럼 오늘날의 인스타툰에는 참 여러 가지 장르가 공존하고 있어요. 여러분은 이 중에서 어떤 만화를 그리고 싶으신가요?

중요한 것은 '내가 좋아하는 이야기'를 그려야 한다는 거예요. 인스타툰은 아주 긴 마라톤과 같아서 오랫동안 꾸준히 작업할 수 있어야 합니다. 그저 한두 번 업로드 하다가 끝내버리는 건 너무 아쉽잖아요. 그러기 위해서는 더욱이 자신이 즐거워하는 이야기를 소재로 삼는 것이 가장 좋겠지요.

특별한 장르의 자극적인 이야기를 그릴 경우, 빠르게 주목받을 수 있다는 장점이 있습니다. 사람들이 생소하게 여기는, 궁금해하는 분야를 다룬다면 아무래도 신기한 마음에 눈길이 가겠지요. 반면 일상의 소소한 이야기를 전달할 때에는 사람들의 공감을 얻기가 훨씬 쉬워집니다. 대부분의 사람은 평범한 삶을 살고 있기 때문이겠지요.

이 모든 것들을 염두에 두고 내가 그릴 만화의 컨셉을 한번 정해봅시다. 서두를 필요 없어요. 아래의 표에 찬찬히 내용을 채워가며 어떤 이야기를 그릴지 마음을 정돈해보세요.

내가 매일 하는 것

내가 좋아하는 것

내가 잘하는 것

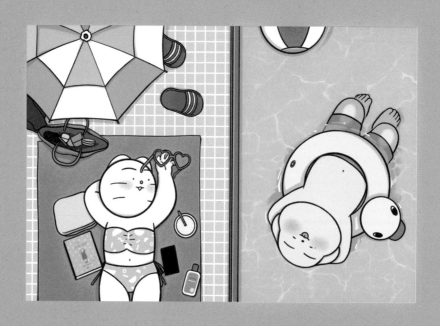

PART 05

나만의 캐릭터
만들기

캐릭터란?

　어떤 만화를 그릴지 생각해 보았다면, 이번에는 이야기와 화면에서 뛰어 놀 '캐릭터'를 만들 차례입니다! 캐릭터는 '나 자신'이 될 수도 있고 친구나 선후배, 동료, 반려 동물, 가족 등 특정 인물을 대변하는 역할을 할 수도, 실존하지 않는 창작의 인물이 될 수도 있습니다. 캐릭터는 특정 인물이나 동물을 상징하는 가공의 개체를 만들고 성격과 개성을 불어넣어 극 속에서 이야기를 끌어가게 하는 필수 도구입니다. 간혹 회마다 주인공 캐릭터가 바뀌는 옴니버스 식의 웹툰도 있긴 하지만, 인스타툰의 경우 단순한 서사에 어울리는 일관된 캐릭터가 더 적합합니다.

　예시로 제 캐릭터인 냥이와 몽이를 소개합니다. 냥이는 제 일상툰의 화자이자

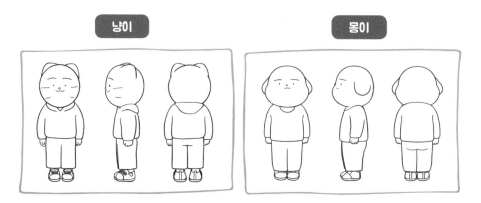

저를 대변하는 캐릭터로, 몽냥툰은 대부분 냥이의 독백을 기점으로 이야기가 흘러갑니다. 딸이자 아내이자 며느리이자 디자이너인 냥이의 입을 빌려서 남편과의 에피소드, 회사에서 있었던 일, 가족 이야기, 개인적인 가치관 등 다양한 이야기를 하고 있지요. 몽이는 제 남편을 모델로 만들어진 캐릭터로, 냥이와 대화를 나누고 스토리를 함께 이끌어가는 주요 캐릭터입니다.

캐릭터의 또 다른 기능이 있는데요, 아래 4컷 만화를 보시면 몽이가 애교를 부리는 장면이 나옵니다. 만약 이 이야기가 실제 영상이나 사진이었다면 어땠을까요? 마냥 귀엽지만은 않았을 거예요. 그럼에도 불구하고 이 에피소드가 귀여워 보이는 것은 몽이가 귀여운 '캐릭터'로 표현되었기 때문입니다.

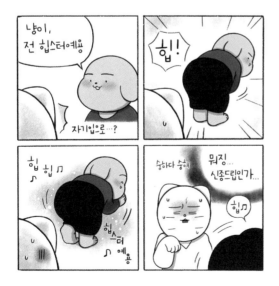

이처럼 캐릭터는 이야기 전개뿐만 아니라 어떤 인물을 귀엽게 혹은 무섭게 포장하거나 과장하거나 축소시키는 기능을 하기도 한답니다.

캐릭터를 만들기 전에 생각해볼 것들

캐릭터를 만들어보기 전에는 다음과 같은 사항을 고려해야 합니다.

지속적으로 그릴 수 있나요?

너무 어렵게 생긴 캐릭터로 설정한다면 매회 같은 캐릭터를 똑같이 그리기 어려울 수 있습니다. 그러니 가급적 쉽고 특징이 잘 드러나도록 그리는 것이 좋습니다.

나만의 뚜렷한 개성이 있나요?

'어디서 본 것 같은' 형태의 캐릭터는 처음엔 친근하게 다가갈 수 있지만, 인상이 흐릿해서 주목을 받기 어려울 수 있습니다. 캐릭터를 그려보기 전, 내가 그리고자 하는 캐릭터들이 기존에 이미 디자인 되어 있는지 찾아보는 것이 좋습니다. 저역시 냥이 캐릭터를 만들기 전 '고양이'나 '고양이 캐릭터 디자인' 같은 키워드로여러 차례 검색을 했었답니다.

상품을 만들기에 적합한가요?

필수 조건은 아닙니다만, 요즘 인스타툰으로 다양한 굿즈를 제작하는 분이 많기 때문에 미리 생각해 두는 것도 좋습니다. 형태가 불규칙하거나 너무 많은 컬러가 사용되면 후에 상품을 제작할 때 어려움이 있을 수 있으니까요.

한두 번 그려보다가 "캐릭터 그리기 너무 어려워요!" 하고 좌절하시는 분이 많아요. 그러나 좋은 캐릭터, 재미있는 만화를 그리기 위해서는 계속해서 그려내고 점검하고 수정하고 보완하는 작업이 정말 중요합니다. 아이디어가 번쩍! 생각나서 하루아침에 캐릭터를 만들어낼 수도 있지만, 쉬운 일은 아닙니다. 유명한 작곡가, 배우, 감독들의 성공담을 들어보면 대부분 긴 무명 생활을 버티고 실패하는 과정을 거친 뒤에야 비로소 훌륭한 성과를 내고 인정받는답니다. 여러분도 너무 빨리 포기하지 말고 조금만 더 끈기 있게 나만의 캐릭터를 만들어보세요. 분명 세상에서 가장 특별한 나만의 이야기가 탄생할 거예요!

캐릭터의
컨셉 정하기

그리고자 하는 캐릭터의 컨셉을 미리 정하면 캐릭터 만들기가 훨씬 수월해집니다. 저는 만화 캐릭터의 컨셉을 크게 두 부류로 나누곤 하는데요, 바로 '극화체'와 '만화체'입니다.

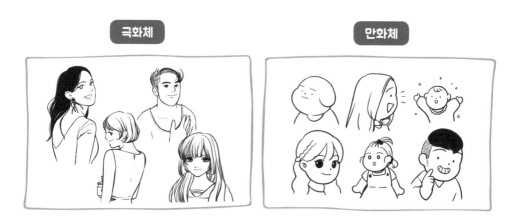

극화체는 순정만화, 소년만화, 그래픽노블 등 장기 웹툰에 적합한 그림체로, 대부분 6~8등신 이상의 캐릭터로 실제 사람과 비슷한 느낌을 줍니다. 반면 만화체는 흔히 우리가 생각하는 동글동글, 귀여운 느낌의 캐릭터입니다.

인스타그램으로
웹툰 작가되기

인스타툰, 일상툰은 만화체가 더 적합하다고 생각합니다. 서사가 단순하기 때문에 몸의 동작이나 투시, 구도가 단순해도 충분히 이야기가 전달될 수 있어 실제 사람처럼 표현되지 않아도 괜찮습니다. 극화체는 그리기 어렵고 공부가 많이 필요한 분야입니다. 앞서 설명했던 고려사항들까지 생각해보면 이 책을 보고 있는 우리에게는 만화체가 더 어울리겠지요?

단순히 귀엽게 그려내는 캐릭터에도 다양한 모양들이 있습니다.

사람으로 그리기

동물로 그리기

식물, 음식, 사물로 그리기

제3의 형태, 창작물로 그리기

경계가 모호한 형태로 그리기

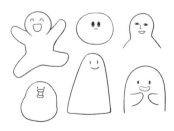

어때요, 정말 다양하지요? 제가 소개한 것 외에도 자유롭게 자신의 개성을 반영한 캐릭터를 만들어 보세요. 정해진 법칙은 없습니다. 캐릭터의 형태나 모양보다 더 중요한 것은, 좋은 캐릭터를 만들고 그 일관성과 개연성을 극중에서 계속 유지해나가는 것입니다.

당신은 어떤 캐릭터를
그리고 싶으신가요?

캐릭터 구상을 위해 다음의 표를 한번 작성해봅시다. 처음 캐릭터를 만들 때 반드시 필요한 작업입니다. 흰 도화지를 바라보며 곧장 캐릭터를 떠올리는 것은 아주 혼란스러운 일이거든요. 다음의 표를 채워보며 생각을 정리하는 시간을 가져보세요.

나만의 캐릭터 구상하기

캐릭터의 이름이 툰 이름에
영향을 미치기도 하니
신중하게 고민해보세요!

이름

성별

인스타그램으로
웹툰 작가되기

나이

직업
(하는 일)

사는 곳
(서식지)

성격 및 특징

동기
(캐릭터가
원하는 것)

말투나 버릇

모양과 형태

고양이를 닮았다거나,
별자리에서 모티브를
얻는 등 예상되는
형태를 써 보세요!

만화에서의 역할

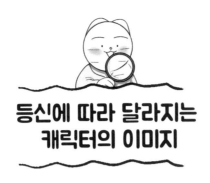

등신에 따라 달라지는
캐릭터의 이미지

캐릭터의 이미지는 등신에 따라 매우 달라질 수 있습니다. 여기서 말하는 '등신'이란, 머리 크기 대 몸의 비율을 구별할 수 있는 척도입니다. 흔히들 '8등신 미인'이라는 말을 많이 쓰죠?

등신에 따라 달라지는 이미지

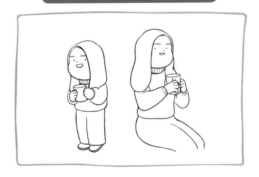

정해진 등신은 따로 없으니 내게 가장 익숙하고 편한 비율로 캐릭터를 그리면 됩니다. 다만, 중요한 것은 '일관성'입니다. 예를 들어 늘 3등신으로 그리던 캐릭터가 아무런 설명도 없이 다음 화에 8등신이 되어 등장한다면 보는 사람은 어리둥절하겠지요.

각각의 등신들이 주는 이미지를 살펴보며 나의 캐릭터에는 어떤 분위기가 가

장 어울리는지 생각해봅시다.

1등신

1등신 캐릭터는 주로 머리에 팔다리가 달려 있거나 머리만 있

는 형태입니다. 매우 귀엽지만 모든 신체를 다 그릴 수 없기에

움직임 표현이 한정적이라 다소 인위적일 수 있어요.

2등신

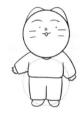

아주 어린아이나 반려동물처럼 귀여운 캐릭터를 표현하기 적합

합니다. 머리가 크고 팔다리가 짧아 귀여운 느낌이 극대화되지

만, 몸동작을 다채롭게 표현하기에 살짝 어려울 수 있어요.

3등신

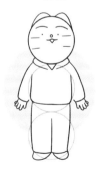

어린아이의 느낌을 주지만, 성인 캐릭터라도 귀엽게 그리고 싶

다면 2~3등신으로 표현해도 괜찮습니다. (몽냥툰도 3등신 정도로

그리고 있답니다.) 적당한 팔다리 길이 덕분에 대부분의 자세를

표현할 수 있습니다.

4등신

점점 비율이 어른스럽게 느껴지죠? 팔다리가 길어지면서 성숙한 형태가 되고, 신체적 표현이 자유로워집니다. 인스타툰을 그리기에는 1~3등신, 인체에 자신이 있으시다면 4등신 정도가 괜찮다고 생각합니다. 컷이 정사각형으로 작고 한정적이며 누구나 그리기 쉬운 선이기 때문이지요.

5등신 이상

만화체보다는 극화체에 가까운 실제 사람의 비율입니다. 다양한 각도와 자세를 구사할 수 있지만, 초보자나 인체를 잘 이해하고 있지 않은 사람은 다양한 표현을 하는 것이 오히려 어려울 수 있어요.

냥이의 TIP!

반드시 2등신, 3등신 등으로 딱 떨어질 필요는 없어요. 2.5등신이나 3.5등신 등 나의 캐릭터에 가장 어울리고 편안한 비율을 찾아 선택하는 것이 더 중요하답니다. 충분한 고민과 연습을 해보며 내 캐릭터의 이미지를 가장 잘 나타내주는 비율을 찾아보세요!

인스타그램으로
웹툰 작가되기

두상, 얼굴형 그려보기

어떤 형태의 캐릭터를 그려볼지, 몸은 어느 정도의 비율이고 어떤 이미지를 가질지 구상해 보셨나요? 이제 제일 중요한 얼굴을 만들어보도록 합시다. 얼굴을 그리기 위해서는 머리, 얼굴형을 먼저 그려야 합니다.

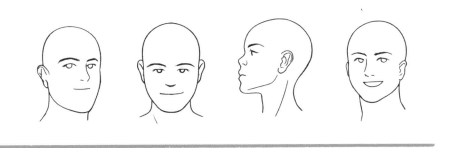

두상과 얼굴형의 포인트는 계란처럼 '둥글다'는 것입니다. 물론 만화는 과장과 생략이 가능한 장르이므로 얼굴이 네모난 박스 모양이거나 별 모양이어도 상관은 없습니다. 다만 통상적으로 사람이나 동물의 두상은 동그란 형태의 캐릭터로 가장 많이 표현되고 있기 때문에 얼굴형의 기본 틀은 원형임을 기억하시면 좋겠습니다.

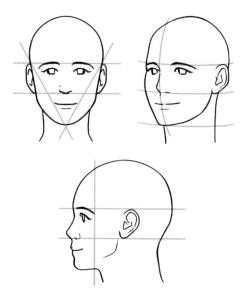

머리, 두상은 동글동글하기 때문에 옆으로 돌리거나 각도를 틀어도 늘 동그란

형태를 유지해야 합니다. 또한 얼굴형과 이목구비는 두상의 가운데를 중심으로

하여 양쪽이 대칭을 이루어야 하죠. 얼굴과 이목구비 모두 한쪽만 비뚤어지거나

크기가 다르게 그리지 않도록 주의해야 합니다.

얼굴형도 캐릭터의 큰 이미지에 영향을 줍니다. 같은 이목구비를 사용하더라도 얼굴형에 따라 느낌이 달라지는데요. 동그란 얼굴형은 귀엽고 무난한 캐릭터, 양 볼이 옆으로 솟아 있는 얼굴형은 토실토실한 느낌의 캐릭터, 각진 얼굴형은 고집스럽거나 남성적인 성격이 부각된 캐릭터, 뾰족한 얼굴형은 다소 신경질적인 성격의 캐릭터를 표현할 수 있습니다.

얼굴형으로 나이도 표현할 수 있어요. 나이가 들면 중력 때문에 얼굴선이 처지므로, 볼살을 처지도록 그린다면 나이가 들어 보이겠지요. 아기의 경우 머리가 성인보다 작고 눈코입이 꽉 차 있어 조금 작고 납작하게 그려줍니다.

아래의 가이드에 정면의 얼굴형을 자유롭게 그려보세요. 중앙과 대각선의 선은

좌우 대칭을 확인하는 용도로만 사용하니 선 바깥까지 활용해도 괜찮습니다.

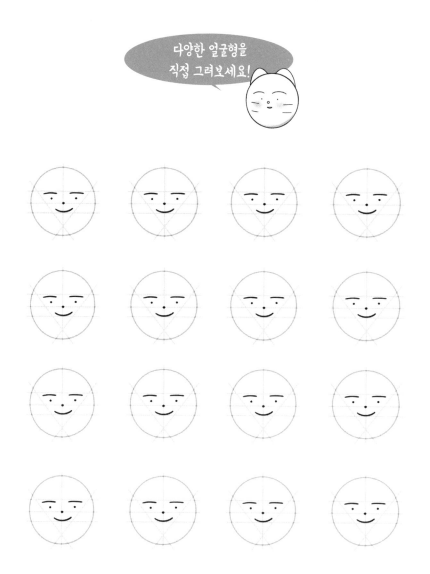

이목구비 그려보기

캐릭터 정체성의 가장 중요한 부분을 차지하는 이목구비 디자인을 해봅시다.
우선 이목구비는 얼굴의 가운데, 즉 코를 중심으로 양쪽이 대칭이 되어야 합니다.
저는 이해하기 쉽도록 얼굴의 가운데에 '역삼각형'을 놓고 그 가운데로 눈, 코, 입
이 들어간다고 설명하고 싶어요. 이 삼각형의 비율이 아래로 길어질 수도, 짧아질
수도, 양옆으로 넓어질 수도 있습니다. 가급적 그 공간 안에 들어가도록 그리는 것
이 안전하고 쉬운 방법입니다.

물론 다음 장의 예시처럼 같은 모양의 눈, 코, 입이더라도 위치에 따라 다른 이
미지를 주기도 합니다. 그래도 대칭을 지키도록 주의합니다.

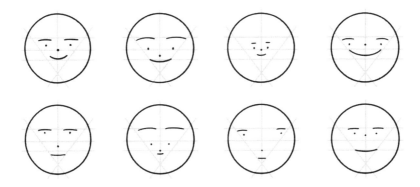

 눈 그리기

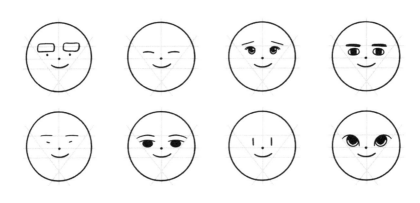

낭이의 TIP!

표정의 극적임, 다채로운 변화를 위해 눈썹을 그려주는 것도 좋지만 필수는 아닙니다. 눈썹을 생략하면 약간 무표정하면서도 귀여운 느낌을 더할 수 있답니다.

인스타그램으로
웹툰 작가되기

눈은 캐릭터의 이미지에 아주 큰 영향을 미치는 요소입니다. 크고 반짝이는 눈을 그릴 수도, 그저 점 하나로 표현할 수도 있죠.

눈의 생김새가 캐릭터의 개성을 좌지우지하므로 많은 형태의 눈을 그려보시고 연구해보시길 바랍니다.

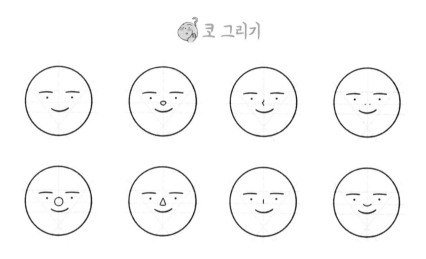

코 그리기

특정 동물을 형상화할 때를 제외하면(돼지나 코끼리 등 코가 상징적인 캐릭터) 코도 눈썹처럼 생략이 가능한 요소입니다. 코나 콧구멍은 크게 움직이거나 감정 표현의 역할을 하지 않기 때문이지요. 다만 다양한 모양으로 코를 그릴 수 있다면 보다 개성 있는 캐릭터를 탄생시킬 수 있을 것입니다.

입 그리기

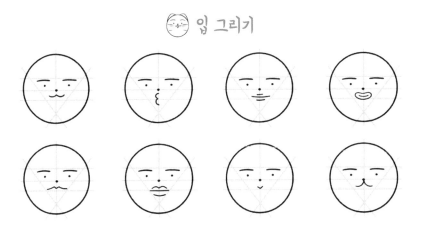

입도 여러 가지 모양으로 그려볼까요? 귀여운 동물 입은 시옷(ㅅ)이나 숫자 3처럼 표현할 수 있고, 입술을 두껍게 그려 성숙한 이미지도 연출할 수 있습니다. 곰이나 강아지처럼 입체적으로 튀어나온 입을 그릴 때는 면을 나눠서 덧대주거나 부리를 그릴 수도 있지요.

귀 그리기

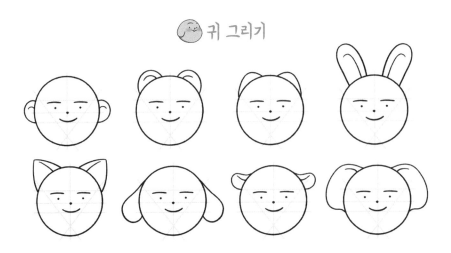

사람이라면 둥근 귓바퀴를 그리면 되지만, 만약 동물 캐릭터라면 귀의 모양이 굉장히 중요해집니다. 설정한 동물의 사진을 다양한 각도에서 꼼꼼하게 관찰해보고, 크기와 위치 등을 나만의 스타일로 완성해보세요.

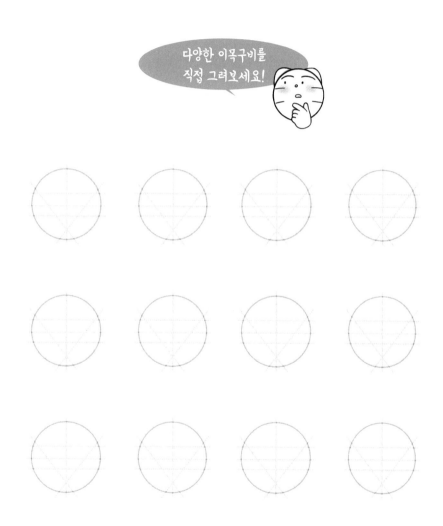

다양한 감정 표정 연습

이제 이목구비의 요소를 공부했으니 다양한 감정을 표현하는 연습을 해볼까
요? 예시 이미지를 보고 가이드에 나만의 표정을 그려보세요!

행복하고 즐거운 감정

화나거나 슬픈 감정

인스타그램으로
웹툰 작가되기

그밖에 장식들과 헤어스타일

눈, 코, 입, 귀 외에도 다양한 장식들을 덧대서 완성도 있는 캐릭터를 만들 수 있어요. 만화에서는 간단한 선이나 점만으로도 성별, 나이, 취향 등 많은 것들을 표현해줄 수 있습니다.

점

점으로 캐릭터에 매력을 더해줄 수 있어요. 저도 몽이 눈가에 점 하나를 찍어주는데요, 독자분들이 콕 박힌 점이 몽이를 더 귀엽게 만들어준다고 하시더라고요. 본인이나 실존 인물을 토대로 만든 캐릭터라면 얼굴의 점을 똑같이 찍어주면 더 귀엽겠죠?

 주름

눈가나 입가에 주름선 한 줄씩만 그어주면 바로 나이 든 캐릭터로 만들 수 있습니다. 주름이 많아질수록 더 어르신의 모습이 되지요.

 살

턱 아래에 턱살처럼 선을 그어주면 조금 통통한 캐릭터로, 양쪽 볼이 푹 패인 듯한 선을 그어주면 마른 캐릭터로도 보일 수 있습니다.

 안경

안경을 쓴 캐릭터는 안경만 그려줘도 실존 모델과 닮아 보이는 효과를 낼 수 있어요. 두꺼운 뿔테나 알이 동그란 안경, 선글라스 등 평소에 해당 모델이 어떤 안경을 쓰는지 관찰해봅니다.

액세서리

그밖에 모자나 머리띠, 귀걸이, 스카프 등의 액세서리를 착용시켜 캐릭터의 고유한 특성으로 만들 수도 있답니다.

헤어스타일

가장 다양한 개성을 자유롭게 표현할 수 있는 요소는 바로 헤어스타일이 아닐까 싶어요. 장발이냐 단발이냐, 앞머리가 있느냐 없느냐, 묶느냐 푸느냐에 따라 인

상이 확확 달라지기 때문이지요. 신생아는 사과머리, 아주머니는 뽀글뽀글 파마머리, 할아버지는 숱 없는 머리 등으로 상징처럼 표현할 수도 있답니다.

다음의 가이드에 나만의 헤어스타일을 자유롭게 표현해봅시다!

인스타그램으로
웹툰 작가되기

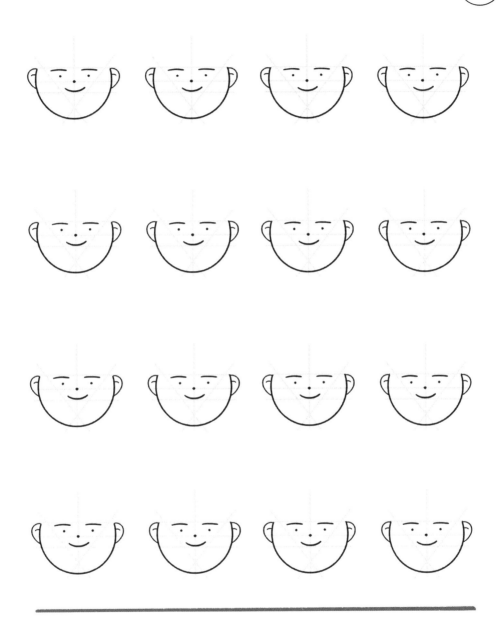

우리 몸 이해하기

　얼굴을 그렸으니 이제 몸을 그릴 차례입니다. 그런데 인체는 꽤 어려운 분야입니다. 교재를 보고 단번에 이해하기 어려울 수 있어요. 그래도 너무 걱정하진 마세요. 반드시 지켜야 하는 건 아니니까요.

　만화에서는 몸이 비정상적으로 늘어나거나 꼬이거나 흐물흐물해도 특별히 이상하다고 생각하지 않습니다. 만화니까요. 인체가 왜곡되더라도 만화적 허용으로 받아들일 수 있기 때문에 어떠한 동작인지, 행동인지, 그 의미를 전달하는 것이 가장 중요합니다. 그래도 매번 그렇게 그릴 수만은 없으니 이 책에서는 아주 기본적

 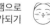

인 이론만 짚고 넘어가도록 합시다.

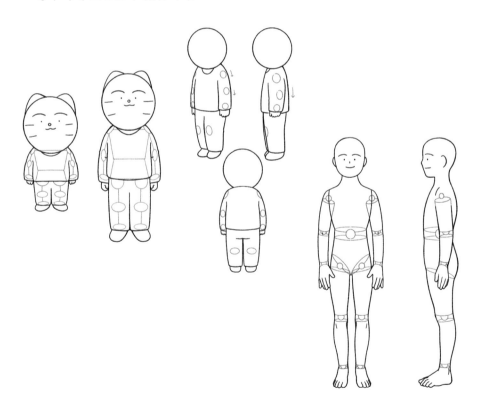 관절의 위치 알아보기

인체를 그릴 때 가장 중요한 것은 바로 '관절'입니다. 팔과 다리, 손가락과 발가락 마디마디까지 사람의 몸은 수많은 관절로 이루어져 있어요. 관절은 신체가 접히고 회전하는 부분인 만큼 관절의 위치를 제대로 이해하고 사용한다면 움직임을 풍부하게 표현할 수 있습니다.

관절이 위치한 부분은 동글동글하게 곡선으로 그려줍니다. 구부러지는 구간인데 일직선이나 직각으로 그려주면 어색하거든요. 움직일 수 있다는 여지를 보여줘야 합니다.

🐾 팔, 다리, 손, 발 그리기

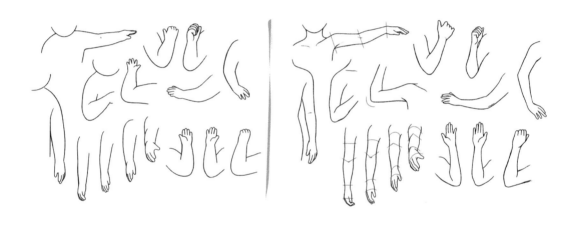

팔은 어깨에서 팔꿈치, 팔꿈치에서 손목까지 1대 1의 비율을 갖습니다. 팔 가운데 선이 접힌다고 생각하시면 됩니다. 접히는 부분은 딱딱하지 않고 자연스럽게 그려줘야 해요. 또한, 팔이 접혔을 때 가려지는 부분을 신경쓰지 않으면 'ㄱ'자로 어색하게 그릴 수 있답니다. 거울을 보며 내 팔을 살펴보거나 친구의 모습을 관찰하거나 인터넷으로 자세를 검색해보며 연습하는 것이 좋아요.

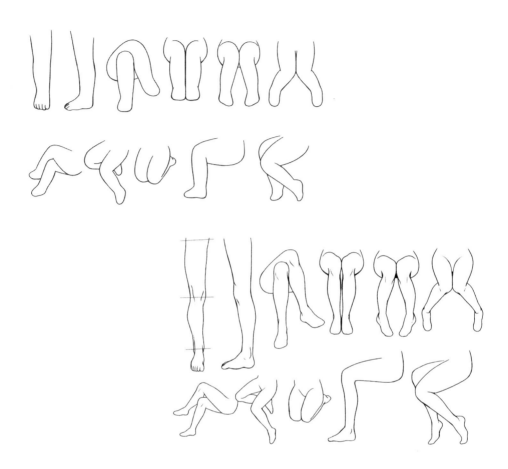

다리도 마찬가지로 골반에서 무릎, 발목까지 비율을 반반으로 생각하고 그리면 편합니다. 다리를 꼬거나 굽히면 가려지는 부분은 잘 안 보여요.

모든 인체가 그리기 어렵지만 특히나 손과 발은 그리기 어렵습니다. 한 손, 한 발에 손가락 발가락이 다섯 개씩 달려 있고 가락마다 두 개 이상의 관절이 존재하기 때문이죠. 많이 관찰하고 많이 그려보는 게 가장 좋은 방법입니다.

손은 오각형 모양의 손바닥에 손가락들이 가닥가닥 붙어 있는 형태입니다. 이해가 쉽도록 자신의 손을 관찰해보세요. 손가락은 관절이 두 개씩 있기 때문에 두 번의 꺾임을 주어야 합니다. 물론 등신이 짧고 손이 뭉툭하게 표현한다면 한결 수월하게 생략해도 좋겠지요?

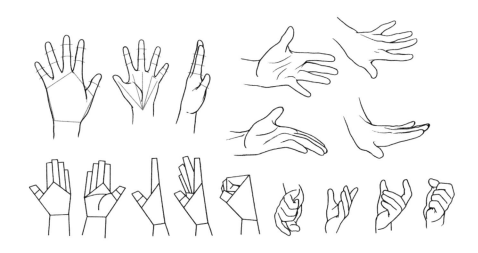

제가 드리는 팁은 '만능 손'이에요. 아래 그림처럼 오므린 손 모양인데 이 모양이 무언가를 쥐었을 때 표현하기 쉽고 아무데나 그려도 좋답니다.

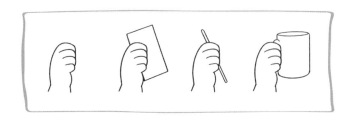

94

발 역시 납작한 모양에 각도마다 형태가 달라지기 때문에 그리기가 까다로운 부위예요. '만능 손'처럼 발도 단순하게 양말 신은 것처럼 그려주면 조금 더 쉬울 거예요.

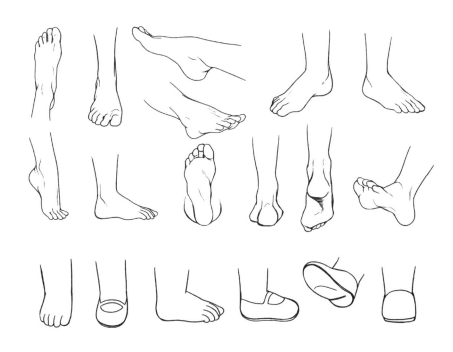

👶 다양한 자세 연습해보기

앉은 자세, 선 자세, 뛰어가는 자세, 누워 있는 자세부터 시작해서 물 마시는 모습, 전화 통화 하는 모습, 컴퓨터 하는 모습 등 일상의 다양한 자세를 관찰하고 그

려보는 연습을 꾸준히 해보세요. 처음엔 어렵게 느껴지지만 계속해서 연습하다

보면 곧 익숙해질 거예요.

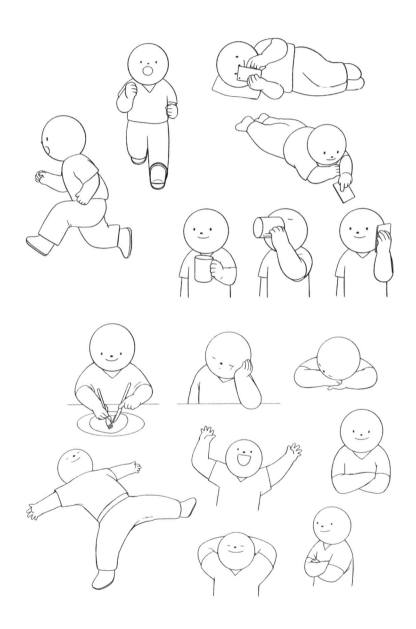

인스타그램으로
웹툰 작가되기

캐릭터를 그릴 때 주의할 점과 팁

 옆모습을 그릴 때

옆모습을 그릴 때 두상을 납작하게 그리는 분들이 간혹 있어요. 동그란 머리는
옆으로 회전해 보더라도 동그란 형태를 유지해야 한다는 것 잊지 마세요!

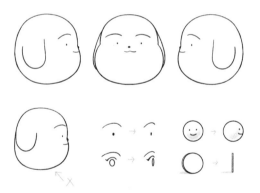

그런데 이때, 납작하게 그려야 하는 것들도 있어요. 타원형인 '코'나 얇은 원형
인 '눈'의 경우, 옆모습을 그릴 땐 형태를 유지하며 납작하게 그려줍니다.

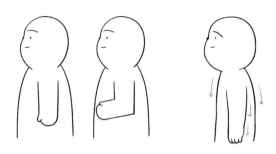

그리고 뚱뚱한 캐릭터라면 괜찮습니다만, 일반적으로 몸통은 '납작한 상자'의 형상이기 때문에 옆모습이 지나치게 두꺼워지지 않도록 주의합니다.

🐱 가려진 몸을 그릴 때

어떤 자세를 취할 때 앞에 보이는 면이 크게 보이면 뒤에 가려진 면은 생략되기 마련입니다. 팔을 굽히고 다리를 굽힌 정면이라면 가려진 팔과 다리, 골반은 안 보여요. 모든 신체를 보이게 그리려고 하면 몸이 어색해집니다.

웅크린 이미지를 예로 들어볼까요? 웅크리고 앉으면 몸의 많은 부분이 무릎에

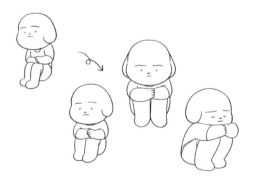

가려서 잘 보이지 않게 됩니다. 가슴, 배, 허벅지 등이 안 보이게 되죠. 이럴 경우엔 보이지 않는 부분은 과감하게 생략하는 것이 오히려 자연스럽습니다.

🐶 캐릭터 그리기가 어려울 때

캐릭터는 인스타툰의 주인공입니다. 그렇기 때문에 많은 시간과 노력을 투자해야 하지요. 그럼에도 불구하고 잘 그려지지 않을 때가 있을 거예요. 정 모르겠을 때, 헷갈릴 때, 막막할 때에는 웹에서 '검색'을 해보시길 추천합니다.

사진이나 다른 사람의 그림을 참고하는 것은 아주 중요한 과정입니다. 처음에는 '따라 그리기'나 '베껴 그리기'로 시작할지 모르지만, 이 과정을 반복하다 보면 어느덧 다른 이미지를 참고하여 나만의 이미지를 그릴 수 있게 됩니다.

'캐릭터 정면' '캐릭터 인체' '캐릭터 비율' '캐릭터 두상' '캐릭터 손 그리기' '인체' '다리 꼰 자세' '팔짱 낀 자세' '여자 운동 자세' 등등 원하는 키워드를 구글이나 네이버, 핀터레스트에서 검색하는 것만으로도 많은 해법을 얻을 수 있답니다. 무언가 막힐 때는 그리기를 멈추지 마시고 꼭꼭 검색해보세요!

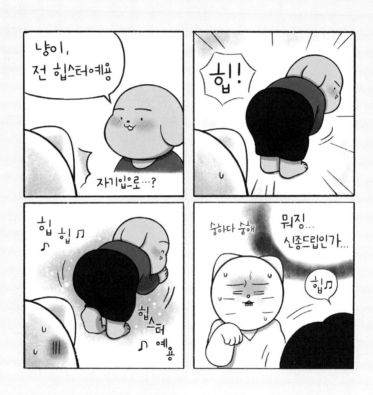

PART 06

만화의 요소를
알아보자

대사! 말풍선!
배경!

대사와 말풍선

당연한 이야기지만, 만화에서 '대사'는 매우 중요합니다. 캐릭터가 생각(독백)을 하고 대화를 함으로써 이야기가 전개되고, 그래야 독자들이 내용을 이해할 수 있으니까요. 만화에서의 대사는 여러 형태로 표현됩니다.

독백

말풍선에 들어 있지 않은, 이미지의 상·하단 여백에 배치하는 대사입니다. 상황의 설명이나 화자의 생각, 독백으로 읽혀집니다. 이미지와 구분이 되어야 잘 읽히기 때문에 너무 길어지거나 이미지에 묻히지 않도록 주의합니다.

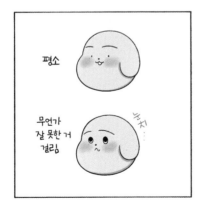

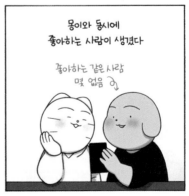

말풍선

이름 그대로, '풍선 안에 말이 들어 있는' 대사입니다. 특정한 풍선 모양의 영역 안에 대사를 배치하는데, 풍선의 모양에 따라 기능이 각기 다르므로 모양을 잘 숙지하고 그려야 합니다.

보통 말풍선

동그란 원형의 선에 꼬리를 살짝 빼줍니다. 꼬리의 방향은 말하는 사람 쪽으로 그려줘야 누가 말을 하고 있는지 구분을 할 수 있습니다.

구름 말풍선

소리를 내지 않고 속으로 생각하고 있다는 느낌을 줍니다. 마찬가지로 생각하는 사람 쪽으로 구름의 꼬리를 빼줍니다.

네모 말풍선

대사보다는 상황에 대한 설명을 쓰기에 적합합니다. 날짜나 장소, 지금 어떤 상황인지에 관한 간단한 서술 등을 적습니다.

뾰족 말풍선

인물이 화를 내거나 소리를 크게 지를 때 사용합니다.

빗금 말풍선

그냥 생각할 때

무언가 심각하게 생각할 때

구름 말풍선처럼 마음속으로 생각할 때 주로 사용합니다. 빗금의 굵기와 개수에 따라 느낌이 달라지니 대사의 내용에 맞게 활용하면 좋습니다.

서브 대사

버스에서 입 크게 벌리고 잠

산책하다 갑자기 공원 벤치에서 잠

까페에서 커피 마시다 그냥 잠

메인 대사가 아닌, 설명을 할 때 사용하는 작은 대사들입니다. 말풍선의 대사나 독백처럼 주목을 받을 필요가 없기 때문에 저는 약간 회색으로 크기를 줄여서 사용합니다. 대사에도 강약을 주어야 읽을 때 이해를 빠르게 할 수 있습니다.

배경의 종류와 효과

만화에서는 실제처럼 모든 배경이 다 표현되지 않아도 됩니다. 상황에 따라 실내나 실외, 무지 배경, 만화적인 배경 등을 다양하게 섞어 사용할 수 있습니다. 이런 배경들은 캐릭터의 감정을 전달하기도 합니다.

무지 배경

인스타툰에서는 10컷 모두 배경이 들어가지 않아도 괜찮아요. 아무 배경 없이 대사만 나와도 충분히 이해할 수 있습니다. 다만 무지 배경이 너무 잦으면 만화의 완성도가 떨어져 보이겠죠? 적절히 컷과 컷 사이를 메꾸는 용도로 사용합니다.

빗금 배경

캐릭터가 충격을 받거나 좌절하는 듯한 감정을 빗금으로 표현할 수 있어요. 빗

금 말풍선과 마찬가지로 선의 밀
도나 굵기에 따라 느낌이 달라집
니다.

 빛 조절 배경

빛의 컬러와 양을 조절해주
면 또 다른 감정을 표현할 수 있
습니다. 빗금도 적절히 섞어주면
더 극대화되죠.

 자연물 배경

불을 그려주면 화가 나거나 다짐
을 하는 듯한 느낌을, 물이나 하늘
같은 유기적인 패턴을 그려주면 포
근하고 시원한 인상을 주죠. 희망적
인 메시지를 전할 때 사용합니다.

🙂 반짝이 배경

반짝반짝 빛이나 폭죽을 뿌려 주면 훈훈하고 밝은 이미지가 됩니다. 긍정적인 장면, 밝은 대사를 말하는 장면에서 사용합니다.

🐶 기타 장식들

그 외에도 배경과 캐릭터 주변에 만화 장식들을 넣어주면 감정 전달에 효과적입니다. 궁금함을 나타내는 물음표나 놀랐을 때의 느낌표 등 상황이나 감정 표현을 돕는 여러 장식을 달아주면 만화가 좀 더 풍성해진답니다.

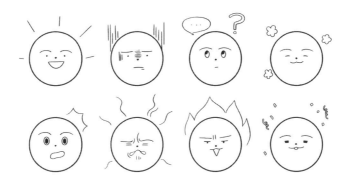

배경과 사물

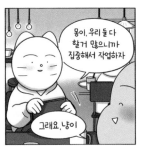

> 몽이, 우리 둘 다
> 할거 많으니까
> 집중해서 작업하자
>
> 그래요, 냥이

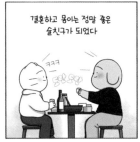

> 결혼하고 몽이는 정말 좋은
> 술친구가 되었다
>
> ㅋㅋㅋ

인스타툰에서 배경과 사물은 아주 많은 부분을 차지하곤 합니다. 옆의 두 이미지를 비교해보세요. 복잡하지 않은 배경이지만 조명과 테이블 위의 소품을 통해 우리는 인물이 등장하는 공간이 카페인지 술집인지를 무의식적으로 인지할 수 있습니다.

다음의 두 이미지도 마찬가지입니다. 이곳이 버스 정류장인지 지하철 안인지 굳이 대사를 통해 설명하지 않아도 배경을 보면 독자들은 상황을 알아챌 수 있습니다.

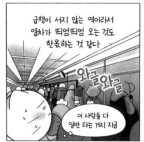

> 급행이 서지 않는 역이라서
> 열차가 띄엄띄엄 오는 것도
> 한몫하는 것 같다
>
> 와글와글
>
> 이 사람들 다
> 일반 타는 거지 지금

> 그래서 출퇴근은 회사 버스를
> 이용해야 하는데.
>
> 왜또 나는
> 노예생활 한다...☆

물론 배경을 생략하거나 대충 그려도 무관하지만, 설득력 있는 배경은 작품의 몰입도를 높여주고 이야기를 풍부해 보이도록 만드는 장치입니다. 하지만 솔직히, 배경이나 사물 그리는 일은 꽤 귀찮은 일이에요. 그러니 최대한 쉽게, 표현하고자 하는 사물의 특징을 잡아 그리는 것이 좋습니다.

🐱 투시의 이해

배경이나 사물을 그릴 때 가장 중요한 것은 '투시의 이해'입니다. 투시는 그림을 그릴 때 아주 기본이 되는 개념인데요, 어떠한 대상을 관찰자의 시점으로 배치해서 그리는 방식입니다. 대표적으로 1점 투시, 2점 투시, 3점 투시가 있어요.

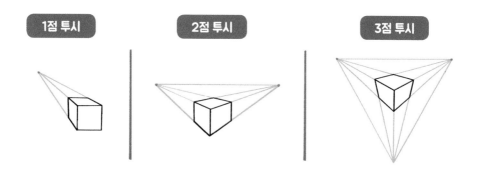

1점은 하나의 점에서 뻗어나온 선이 각도를 이루어 사물이 됩니다. 하나의 시점을 표현합니다. 반면 2점, 3점 투시는 수평선을 기점으로 각기 여러 시점에서의

선들과 각도가 적용됩니다. 같은 정육면체지만 1점 투시와 달리, 면이 좁아지고 넓어지기도 하며 훨씬 생동감 있는 형태로 그려지게 됩니다.

매번 투시를 적용해서 그리면 너무나도 좋겠지만 이는 쉽지 않은 일입니다. 조금 간단하게 설명해보자면 다음과 같습니다.

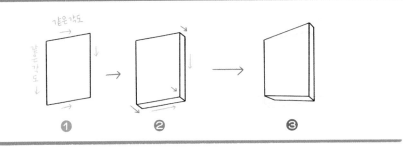

❶ 메인이 되는 주인공 면을 그려줍니다. 위아래 선과 양 옆의 선 각도는 동일해야 합니다.

❷ 그리고 옆면을 그려주는데 추가되는 선의 각도를 동일하게 그려줍니다.

여기서 끝나도 되지만 좀 더 변화를 주고 싶다면

❸ 이 선들의 각도를 틀어서 좁아지고 넓어지는 것을 표현해봅니다.

컵을 예로 들어볼까요? 위쪽에서 바라보는 시점으로 설정하면 컵 안이 들여다보일 것이고, 옆에서 보는 시점이라면 컵의 겉 부분만 보이겠지요. 컵의 윗면의 각도에 따라 컵의 손잡이나 컵을 들고 있는 사람 등 나머지의 각도도 동일하게 움직이고, 비율도 비슷하게 변화를 주어야 합니다.

사물 그리기

이제 투시법을 떠올리며 사물을 천천히 그
려봅시다. 사물을 그릴 때 너무 급하게, 혹은
너무 완벽하게 그리려고 하면 더 어려워져
요. 그리려고 하는 물건이 어떤 모양이고 어
떤 형태의 특징이 있는지 우선 관찰해보세
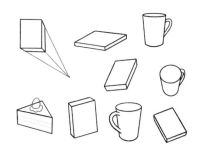
요. 실제 물건을 보고 그려도 좋고, 검색을 활용해서 이미지를 참고해도 좋습니다.

다음은 제가 자주 그리는 물건들이에요. 저는 일상툰을 그리다 보니 스마트폰,
컴퓨터, 컵, 식기와 같은 생활용품이 주로 등장하는 것 같아요. 가벼운 마음으로
한번 따라 그려보세요.

그 물건과 '똑같이' 그릴 필요는 전혀 없다는 점, 강조하고 싶어요. 그저 알아볼 수 있도록
그리는 게 중요하답니다!

배경 쉽게 그리는 팁

이제 캐릭터가 뛰어놀 수 있는 화면, 배경을 그려볼까요? 배경은 만화의 완성도를 높여 주는 아주 중요한 장치입니다. 어렵지 않을까 막막하시다고요? 걱정하지 마세요. 결국 배경도 수많은 사물들(건물, 자동차, 사람, 책상, 의자 등)이 모여 모여 만들어진 공간이니까요.

게다가 모든 배경을 반드시 그려줄 필요도 없습니다. 저도 배경 없이 그리는 컷이 더 많아요. 앞서 그린 만화적 배경을 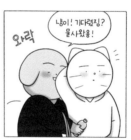 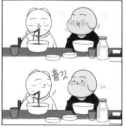 사용하거나, 아예 생략하기도 합니다. 대신 캐릭터 앞에 놓인 사물이나 대사만으로도 어떤 상황인지 전달할 수 있지요.

그럼 배경을 보다 쉽게 그리는 두 가지 방법을 알려드릴게요. 주제어는 바로 '키워드'와 '사진'입니다.

🙂 키워드 뽑아서 그리기

배경을 그리기 전에 내가 그리려는 배경에 어떤 사물이 있는지 키워드를 뽑아

보세요. 만약 '카페' 배경을 그리고 싶다면, 카페에 있는 사물을 떠올리는 거예요.

그리고 떠올린 각각의 키워드를 그려줍니다.
혹시 조명이나 의자의 모양이 생각나지 않는다
면 검색을 하거나 직접 근처 카페를 방문하는 것
도 좋겠지요! 그리고 키워드를 다 그렸다면, 이제
그 사물을 화면에 배치하기만 하면 됩니다.

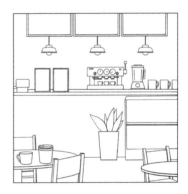

어때요, 사물을 모아 두었을 뿐인데 배경이 완성되었지요? 처음에는 단순하게

배치해보고, 조금 익숙해졌다면 투시를 사용하여 각도에 변화를 주어도 좋습니다.

🙂 사진 따라 그리기

제가 배경을 그릴 때 많이 사용하는 방법인데요, 직접 찍은 사진을 이용하는 거

예요. 이미지를 검색해서 참
고할 수도 있지만, 완벽하게
내가 원하는 구도의 사진을
찾지 못할 때도 있습니다. 내
진짜 일상을 리얼하게 기록
하고 싶을 때 저는 실제 사진
을 찍거나, 당시에 찍어둔 사
진을 꺼내서 그대로 '대고' 그
립니다. 별다른 방법이 있는
건 아니고요, 수작업을 하신

다면 보고 그리고, 컴퓨터나 패드로 작업하신다면 사진 레이어의 opacity 농도를
낮추고 새 레이어를 열어 그 위에 그리면 됩니다.

　이 방법으로 그릴 때, 사진의 모든 디테일을 다 그릴 필요는 없어요. 그냥 이 공
간이 어디인지 인식할 수 있을 정도만 되어도 좋습니다. 배경 그리기 막막할 때
좋은 방법이니 꼭 시도해보세요. 투시 연습을 하기에도 좋은 방법이랍니다.

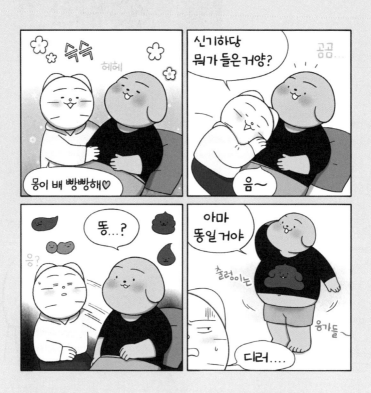

뭘 그려야 할지 모르겠어요

웹툰 입문자들이 가장 많이 하는 고민 중 하나는 아마 이런 것일 거예요.

"전 너무 평범해서 이야깃거리가 없어요."

"그리고는 싶은데 도대체 뭘 그려야 할지 모르겠어요."

"전 집이랑 학교만 반복되는 일상이라 만화가 단순해질 거 같아요."

"저는 살면서 재미있는 일이 별로 없어요. 아마 만화도 재미없을 거예요."

오랫동안 만화를 그리고 있는 저에게도 너무 공감 가는 얘기예요. 저도 처음엔 이런 고민들 때문에 인스타툰을 시작하기가 어려웠거든요. 그랬던 제가 어떻게 만화를 연재하게 된 걸까요? 갑자기 재밌는 일이 마구 생기기 시작했을까요?

저도 만화를 그리기 전엔 평범한 회사원이었어요. 반려동물이나 특별한 취미도 하나 없는 평범한 사람이요. 결혼을 했다는 것 말고는 뚜렷한 개성이 없었습니다. 남편과의 신혼 생활이 일상의 대부분이었기 때문에 내게 가장 익숙하고 즐거

운 일을 만화로 그려야겠다고 생각했어요. 그런 저의 소소한 이야기에 오히려 많은 분들 '공감'을 해주셨고 그 평범함이 오히려 제 만화를 사랑받도록 만들어준 것 같아요.

그렇다면 소재는 어떻게 찾을 수 있을까요?

🤓 나의 관심사에서 찾기

오랫동안 소재 고갈 없이 꾸준히 연재하려면 무엇보다 '나'에게서 소재를 찾아야 합니다. 내가 좋아하는 것, 싫어하는 것, 관심 있는 것 등 내 일상을 돌아보며 나의 관심사를 떠올려보세요. 내가 좋아하는 연예인이나 음식, 취향에 대해 이야기할 때 우리는 늘 신이 나서 오랫동안 대화를 이어나갈 수 있죠. 만화를 그릴 때에도 마찬가지입니다. 나의 일상을 돌아보며 관심사로부터 소재를 찾아보고, 어떤 에피소드들이 있었는지 떠올려보세요!

🐾 과장과 유머 덧붙이기

인스타툰은 '만화'예요. 내 진짜 얼굴이 나오지 않아요. 그러니 있는 사실 그대로를 그리지 않아도 괜찮답니다. 만화는 뻥튀기, 즉 '과장'을 할 수 있는 창작물이에요. 실제로는 작은 일이지만 만화로 표현할 땐 마치 아주 큰일인 것처럼 과장이나 유머를 덧붙이면 훨씬 재미있는 작품이 나오지요.

🐾 끊임없이 관찰하기

매주 한 편에서 두 편 정도 만화를 꾸준히 그리다 보면, 일상을 보는 시각이 만

화에 맞춰지게 됩니다. 소소한 사건이나 느낌만 있어도 "어, 이거 만화로 그려야 겠다!" 하는 것이 습관이 되더라고요. 아주 작은 일도 좋으니 일상을 끊임없이 관찰하고 소재를 찾는 습관을 길러봅시다.

언제 어디서나

MEMO!

🐾 언제 어디서나 기록하기

본격적으로 만화를 그리려고 마음을 잡고 책상에 앉으면 막상 무얼 그릴지 떠오르지 않을 때가 많아요. 앉아서 마냥 고민하기보다는 평소에 있었던 일들을 기록해서 만화로 응용할 수 있도록 하는 것이 좋습니다. 저는 인상적이었던 일을 메모하거나 사진을 찍어두고 만화로 그릴 때가 많아요. 평소 유머 글이나 영상, 사진을 수시로 보면서 트렌드나 유머 코드도 기억해두려고 노력합니다. 이런 사소한 기록들이 별것 아닌 것처럼 보이지만 만화를 그릴 땐 아주 많은 영감이 되곤 합니다.

스토리와 플롯

만화를 구상할 때는 스토리와 플롯을 기억해야 해요. 스토리는 말 그대로 '이야기'입니다. 만화의 주를 이루는 '사건'이 되겠죠. 그렇다면 플롯은 무엇일까요? 플롯은 이야기의 '흐름'을 뜻합니다.

예쁜 그림, 재미있는 사건이 있더라도 한 장면과 다음 장면이 자연스럽게 연결되지 않으면 이해하기 어렵습니다. 작가의 의도대로 사건을 짜임새 있게 구성하는 것이 바로 플롯이에요. 똑같은 스토리가 있어도 이 대사를 맨 앞에 놓을지 아니면 맨 뒤로 보낼지 플롯에 따라 전혀 다른 느낌의 만화가 탄생합니다. 이야기를 조금 더 효과적으로 보여줄 수 있도록 만화의 시간대를 조절하거나 개연성을 위해 힌트를 심어놓는 일련의 작업이 플롯의 핵심이 됩니다.

아주 간단한 플롯의 구조는 네 개의 단계, '기승전결'로 설명할 수 있어요. 조금 어렵게 느껴지나요? 제가 그린 4컷 만화로 설명할게요.

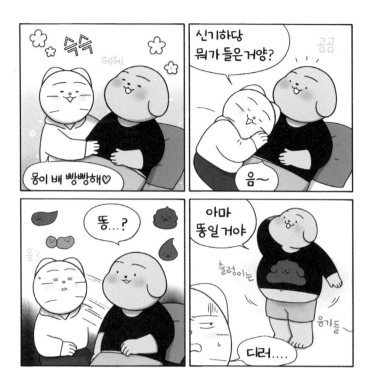

기 서론: 사건의 발생 → '배가 빵빵하다'라고 말해서 배에 관련된 이야기임을 알려줌

승 설명: 사건이 일어난 이유를 설명 → '빵빵한 배'에 대해 질문을 던짐

전 증명: 이야기에 변화를 주거나 위기를 고조시키고 재미로 환기를 시켜줌
→ 사람들은 배에 무엇이 들었는지 이런 저런 유추를 하겠지만 '똥'이라고 돌직구를 던져 유머를 유발함

결 결론: 이야기의 끝 → '배에 들은 것은 똥이다'를 곱씹어주며 재미로 마무리

물론, 반드시 이러한 형식을 지킬 필요는 없습니다. 더 단순하게, 혹은 더 복잡하게 이야기를 만들어도 좋아요. 너무 지루하거나 너무 복잡하지만 않으면 됩니다.

혹시 '기승전결' 방식이 어렵다면 이야기의 3막 구조인 처음, 중간, 끝인 '서론-본론-결론'으로라도 정리해야 합니다. 모든 이야기에 통하는 아주 단순한 이론이죠.

냥이의 TIP!

제 경험에 의하면 만화에서 가장 중요한 것은 '결론'인 것 같아요. 일상의 소소한 이야기 일지라도 내가 느낀 점, 웃겼던 포인트, 슬펐던 포인트 등 그때의 감정을 잘 정리해줘야 한편의 만화로 전달하고자 했던 의도가 명확해지거든요. 결론 부분에 힘을 주는 훈련을 해봅시다!

인스타그램으로
웹툰 작가되기

텍스트 콘티 작성해보기

만화를 그리기 전에 먼저 해보면 좋은 작업이 있습니다. 저 역시 컷수가 많은 만화를 그릴 때면 반드시 해보는 작업이에요. 바로 텍스트로 내용이나 대사를 한 번 써본 뒤 그림으로 옮기는 것인데요, 이렇게 먼저 타이핑을 해보고 수정한 후 그림으로 옮겨 그리면 내용이 매끄럽고 실수가 적어집니다.

텍스트 콘티를 작성할 때 주의해야 할 점은 '컷에 들어가는 그림과 글의 분량' 입니다. 인스타툰은 화면의 크기가 정해져 있고 다소 작은 편이므로 너무 방대한 내용이 들어가면 가독성과 집중도가 떨어집니다. 그렇다고 해서 너무 짧은 소재 의 이야기를 억지로 길게 늘이면 지루한 만화가 되겠죠. 텍스트를 최대한 자세히, 대사와 의성어까지 모두 써주어야 나중에도 어색하지 않고 분량도 미리 체크가 가능합니다. 실제 제가 썼던 콘티를 다음 장에 공개합니다.

제목: 몽이의 일기장

하고 싶은 이야기: 몽이는 일기를 이상하게 쓴다.

주 내용: 일기를 쓴다고 해서 기대하며 구경했더니 먹부림 일기였다.

1번 컷	냥이: 몽이 뭐해요? 몽이: 웅? 저요? 일기 써요.
2번 컷	냥이: 일기를 갑자기 왜…? 몽이: 하루 동안 좋았던 일, 감사한 일을 짧게라도 정리해서 노트에 쓰면 마음가짐도 달라지고 힘이 된대. 책에서 봤어.
3번 컷	냥이: 오… 몽이… 멋지넹…? 그럼 나 좀 읽어봐도 돼?
4번 컷	몽이: 웅! 짧아. 몇 마디 없어서 괜찮아. 냥이: 어디 보자…
5번 컷	일기: 오늘 냥이가 출장 갔다가 돌아왔다. 냥이가 무사히 돌아와서 감사하다.
6번 컷	냥이: 힝… 내 얘기잖아…? 괜히 찡… 이 다음엔…?
7번 컷	일기: 오늘 돈가스를 먹었다. 돈가스를 먹을 수 있는 돈을 벌어서 감사하다. 치킨을 먹었다. 맛있당. 먹을 수 있음에 감사.
8번 컷	스테이크 먹. 감사. 뷔페 갔다. ㄱㅅ. 피자 ㄱㅅ.
9번 컷	냥이: 무슨 일기가 이래…? 몽이: 헤헤, 일기 쓰니까 동기부여 짱인 것 같아!

128

어떤가요? 이야기에 비해 컷수가 긴 것 같고 설명이 조금 부족하게 느껴집니다. 이 콘티를 저는 다음과 같이 수정했답니다.

수정된 버전!

제목: 몽이의 일기장

하고 싶은 이야기: 몽이는 일기를 이상하게 쓴다.
주 내용: 일기를 쓴다고 해서 기대하며 구경했더니 먹부림 일기였다.

1번 컷

냥이: 몽이 뭐해요?
몽이: 웅? 저요? 일기 써요.
냥이 : 일기…? 일기를 갑자기 왜…? (띠용)
몽이 : (근엄진지)

2번 컷

몽이: 하루 동안 좋았던 일, 감사한 일을 짧게라도 정리해서 노트에 쓰면 마음가짐도 달라지고 힘이 된대. 책에서 봤어.
냥이 : 오오… 몽이…멋지넹…? 웬일이야…?

3번 컷

냥이: 그럼 나 좀 읽어봐도 돼? (초롱초롱)
몽이: 웅! 짧아. 몇 마디 없어서 괜찮아.
냥이: 어디 보자… (기대기대)

4번 컷

일기: 오늘 냥이가 출장 갔다가 돌아왔다. 냥이가 무사히 돌아와서 감사하다.
냥이: 헤에… 내 얘기잖아…? 괜히 코끝이 찡… (뭉클) 에~그리고…

5번 컷	일기: 오늘 돈가스를 먹었다. 돈가스를 먹을 수 있는 돈을 벌어서 감사하다. 치킨을 먹었다. 맛있당. 먹을 수 있음에 감사. -중략- 스테이크 먹. 감사. 뷔페 갔다. ㄱㅅ. 피자 ㄱㅅ. (먹는 얘기만 있고 점점 짧아지는 일기 / 계속 먹고 있는 몽이 이미지) 냥이: ?
6번 컷	냥이: (황당)…?…???… 무슨 일기가… 이래?…? 배달앱 리뷰인 줄? 몽이: (멍뚱) 헤헤~ 일기 쓰니까 동기부여 짱인 거 있지^ㅅ^ 몽이의 먹부림 일기는 계속된다~ 주욱~!

대사를 재배치하여 컷수를 조금 더 줄였고, 보다 매끄럽게 연결되도록 다듬었습니다. 의성어와 의태어도 곳곳에 배치해서 조금 더 완성도가 높아졌습니다. 이 콘티는 이런 만화로 완성되었답니다.

여러분도 그려보기 전에 텍스트 콘티를 꼭 작성해보세요. 손글씨로 써도 좋지만 컴퓨터로 타이핑을 하면 작성도 수정도 훨씬 편리하답니다. 또, 작업 후에 여러 차례 다시 읽어보는 것도 잊지 마세요. 바로 썼을 때는 어색하지 않았는데, 며칠 뒤에 다시 읽어보면 이상할 때도 있더라고요.

인스타그램으로
웹툰 작가되기

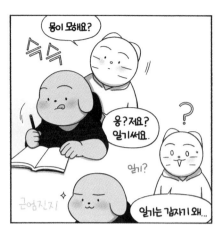

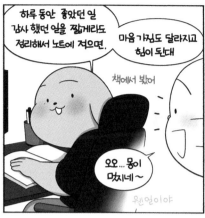

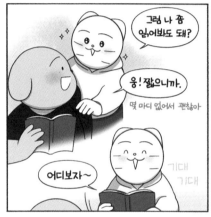

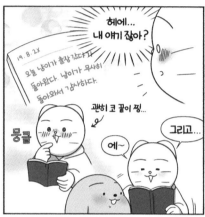

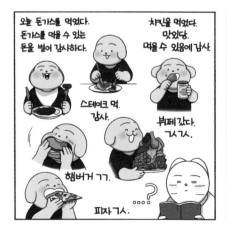

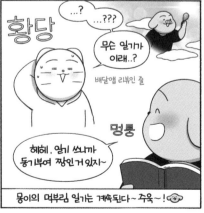

러프스케치 콘티 작성해보기

반드시 텍스트로만 콘티를 작성하지 않아도 좋습니다. 저도 머릿속에 내용이

잘 정리되어 있거나 그리고자 하는 것이 명확할 땐 텍스트 대신 그림으로 콘티를

짜거나 곧장 러프스케치로 그리곤 합니다. 다음 사진은 실제로 제가 손으로 그린

러프스케치 콘티입니다.

정말 대충, 나만 알아볼 수 있게 휘갈겨서 콘티를 짭니다. 다만 아무리 대충 그리더라도 대부분 칸을 나누어 분량을 조절하며 써야 해요. 이런 식으로 콘티를 짜두면 본 작업에 들어갔을 때 훨씬 쉽고 편하게 그림을 그릴 수 있답니다.

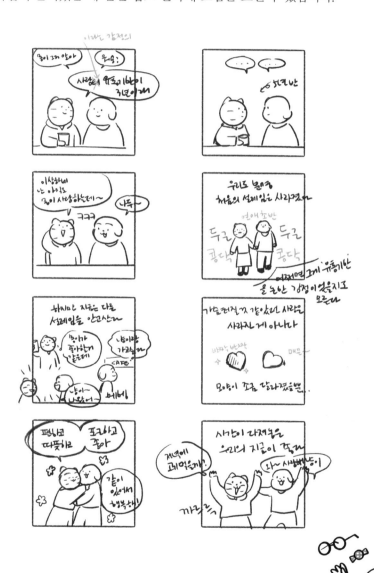

컷 분할하기

콘티를 짜고, 러프스케치를 그리다보면 배치가 애매하게 떨어질 때가 있어요. 한 장의 이미지에 두 컷 이상의 그림이 들어가면 훨씬 좋아 보이는 상황이 분명히 있답니다. 예를 들면 '짧은 대답'이나 '혼잣말', '주인공의 반복되는 행동', '주인공의 얼굴이나 주제가 크게 보여야 할 경우' 같을 때요.

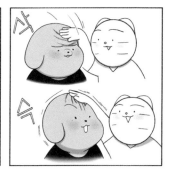

그럴 땐 고민하지 마시고 과감히 컷을 잘라주면 됩니다. 위의 예시처럼요! 꼭 대화나 상황이 한 장의 그림에 몽땅 담길 필요 없어요. 컷을 과감하고 자유롭게 분할하는 것도 가능하고, 심지어 칸을 나누지 않아도 된답니다. 저도 때로는 컷 분

할을 모호하게 표현하기도 하거든요. 독자의 눈에 자연스레 넘어가는 흐름이 제

일 중요한 거예요.

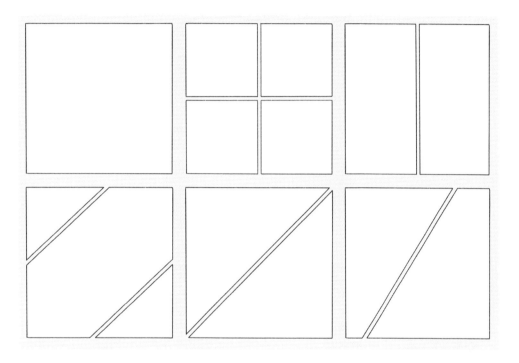

이렇게 다양하고 멋진 컷 분할들이 있으니 꼭 응용해서 멋진 작품을 완성해보

세요!

만화 구상해보기

소재도 찾고 콘티 짜는 법도 배워보았으니 이제 본격적으로 만화를 구상할 차례입니다. 앞서 배운 것들을 토대로 콘티를 짜보세요. 디지털 기기가 편하다면 기기를 이용하셔도 좋습니다. 먼저 짧은 4컷 만화의 텍스트 콘티부터 구상해볼까요?

텍스트 콘티

제목:
하고 싶은 이야기:
주 내용:

1번 컷

2번 컷

3번 컷

4번 컷

자, 텍스트로 콘티를 짰다면 러프스케치로 아래의 빈칸에 옮겨 보세요.

러프스케치 콘티

만족스러운 콘티가 나왔나요? 이제 이 콘티를 토대로 정식 만화를 그려보는 거예요. 아마 한 번에 완성도 높은 이야기가 나올 수는 없을 거예요. 여러 차례 수정을 하며 조금씩 더 나은 작품이 탄생한답니다.

자, 이번에는 난이도를 조금 높여서 10컷짜리 인스타툰을 구상해봅시다. 인스타툰은 최대 10컷까지 업로드할 수 있으니, 가장 긴 컷으로 훈련을 해보는 거예요. 하지만 10컷까지는 도무지 생각이 나지 않는다면 6컷~8컷으로 시작해도 좋습니다.

🐼 텍스트 콘티

제목:
하고 싶은 이야기:
주 내용:

1번 컷

2번 컷

3번 컷

4번 컷

5번 컷

6번 컷

7번 컷

8번 컷

9번 컷

10번 컷

PART 09

인스타그램에
업로드 하기

인스타그램에
업로드 하는 방법

자, 만화를 그렸다면 이제 인스타그램
에 업로드를 해야겠죠? 어렵지 않으니 차
근차근 따라오세요. 우선 업로드 할 이미
지들이 모두 핸드폰 갤러리에 저장되어
있어야 합니다.

인스타그램 어플리케이션을 실행하고, 화면 중 하단 가운데 위치한 [+]버튼을
누르면 내 갤러리에 저장되어 있는 이미지를 업로드 할 수 있습니다.

[+]버튼을 누르면 다음과 같은 섬네일 이미
지와 아이콘들이 뜹니다.

🔳 왼쪽 아이콘: 이미지를 인스타그램에서 제공하는
이미지 사이즈로 조정합니다.

144

📑 맨 오른쪽 겹쳐진 네모 아이콘: 아이콘을 눌러 파란색으로 활성화되면 1장이 아닌 여러 장의 이미지를 선택해 업로드 할 수 있습니다. 10장 이상은 선택되지 않습니다.

겹쳐진 네모 아이콘을 누른 뒤, 올리고 싶은 이미지들을 순서대로 선택합니다. 순서에 맞게 번호가 표시되니 뒤죽박죽 섞이지 않게 잘 확인한 뒤에 오른쪽 상단의 '다음' 버튼을 누릅니다.

이미지의 각도를 바꾸거나 컬러 톤을 바꿀 수 있는 필터 적용 단계입니다. 그러나 우리가 이미 그린 그림에는 굳이 필터를 줄 필요가 없겠지요? 다시 한 번 '다음' 버튼을 눌러줍니다.

이제 게시물의 글과 해시태그를 입력할 수 있는 창이 나옵니다. 인스타그램에서는 게시글을 2,200자 이하로 작성할 수 있지만, 불필요하게 긴 글은 오히려 독자의 흥미를 떨어뜨리니 적당한 선에서 쓰도록 합니다.

해시태그는 게시글 본문에 #을 붙여 쓰거나, 게시글의 댓글로도 남겨줄 수 있습니다. 해시태그는 띄어쓰기나 문자 '-''.' 등 대부분의 특수문자가 적용되지 않는 대신, 시스템 이모티콘이나 언더바 '_'는 가능하니 적절히 활용하는 것이 좋습니다.

해시태그를 달아 만화를 홍보하는 것은 아주 좋은 방법입니다. 다만 해시태그의 개수가 30개 이상이 될 경우 업로드 시 오류가 발생합니다. 인스타그램 마케팅 전문가의 분석에 따르면 5~15개 정도의 해시태그를 걸었을 때 사진 노출이 가장 잘

된다고 하니 참고하세요!

해시태그는 게시한 만화의 성격과 연관된 것을 걸어주면 되는데, 제가 자주 사용하는 해시태그들은 다음과 같습니다.

#몽냥툰 #인스타툰 #생활툰 #웹툰 #일상툰

#만화 #그림 #일상 #일상스타그램 #일러스트

#커플 #커플스타그램 #부부 #부부스타그램

제가 자주
사용하는 태그는!

여러분도 자신의 인스타툰에 어울리는 핵심 해시태그들을 기록해두고 업로드할 때마다 사용해보세요!

PART 10

인스타툰으로
돈을 벌 수 있을까?

인스타툰으로
돈을 벌 수 있을까요?

내가 시간과 열정을 쏟아 그린 인스타툰이 누군가의 공감과 관심을 받을 수 있다는 기쁨은 말로 표현하기 어렵죠. 그런데 혹시 이 즐거운 취미 생활로 돈까지 벌 수는 없을까요?

유튜브와 달리 인스타그램은 팔로워 수가 많아져도 게시물에 광고가 붙지 않기 때문에 그 자체만으로는 별도의 수입을 얻지 못하는 구조입니다. 하지만 인스타툰을 기반으로 다양한 활동을 확장해 수익을 낼 수 있답니다. 어떤 것들이 있는지 알아볼까요?

🐢 홍보 웹툰 제작

제 수익의 큰 부분을 차지하는 콘텐츠는 기업이나 특정 상품을 광고하는 '홍보용 웹툰'입니다. 광고주가 광고하고자 하는 내용을 정리해서 보내주면 저는 그것을 만화로 구성해서 그린 후 제 인스타그램 계정에 업로드 하는 것이지요.

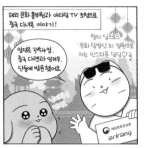

　　홍보용 웹툰의 경우, 노동력 대비 높은 수익을 창출할 수 있다는 것이 큰 장점입니다. 상품이나 서비스를 직접 체험해보는 것이 신기하기도 하고, 보고서가 아닌 만화로 느낀 점을 그려내는 것이라 즐겁게 일할 수 있어요. 다만, 너무 잦은 홍보툰을 올리면 팔로워들이 쉽게 피로감을 느껴 팔로우 수가 급격히 줄어드는 부작용이 발생할 수 있습니다.

　　저의 경우는 컷당 가격으로 비용을 책정하고 협의하는데요. (분량이 다양하기 때문에 '편'보다 '컷'으로 협의하는 것이 편리하답니다) 광고주와 대화 후 작업이 결정되면 콘티를 그려 광고주와 내용을 조율 후 펜선 드로잉, 컬러링 본을 컨펌 받은 뒤 업

로드 합니다. 미리 단가와 일정, 세금, 계약 사항을 꼼꼼히 확인해야 하며 납기일을 반드시 지켜야 한다는 것이 중요합니다. 특히 내가 받고 싶은 적당한 비용, 충분한 작업 기간 등을 사전에 미리 조율하지 않으면 손해를 볼 수도 있으니 당당하게 자신의 권리를 요구하시기를 바랍니다. 또한 이러한 내용은 통화나 메신저보다는 기록이 남을 수 있는 이메일로 주고받기를 권장합니다.

🐾 굿즈 제작

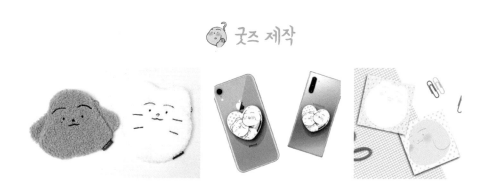

만화에 등장하는 캐릭터를 이용해 굿즈(캐릭터 상품)도 제작 및 판매할수 있습니다. 화면으로만 보던 내가 그린 그림을 실제 제품으로 만들어 사용하고 판매 할 수 있다는 것이 굉장히 신기하고 뿌듯합니다. 작은 메모지부터 커다란 인형에 이르기까지, 만들 수 있는 굿즈의 종류는 매우 다양하며 각 제품마다 만드는 제작사와 방법 또한 천차만별이에요. 제작사나 인쇄소에서 해당 제작 가이드를 잘 제공하고 있기 때문에 따라서 작업해주면 크게 어려운 일은 아닙니다.

그래도 실물 제품이 나올 때까지는 눈으로 확인할 수 없기 때문에 여러 번 시행착오를 거치게 되는 까다로운 일이기도 합니다. 막상 제품이 완성되었는데 마음에 들지 않는다고 환불을 할 수도 없는 노릇이고요. 인쇄 컬러나 퀄리티 역시 늘 같은 수준으로 보장되지 않으니 초반에는 수량을 적게 하고 여러 번 만들어보면서 경험하는 것이 좋습니다. 또한 인쇄를 넘기기 전에 파일이 제대로 만들어졌는지를 꼼꼼히 확인해야 합니다. 사이즈나 칼선 사이 여백, 컬러 모드, 레이어 구분, 폰트 아웃라인 같은 것들이요. 인쇄소에서 파일이 잘못됐을 경우 연락을 주긴 하지만 그러다 보면 제작 일정이 늦어질 수도 있답니다.

굿즈의 종류는 메모지, 스티커, 포스트잇, 마스킹테이프, 엽서, 포스터, 다이어리, 노트, 스탬프 등의 문구류를 비롯하여 스마트톡, 열쇠고리, 인형, 쿠션, 거울, 머그컵, 에코백, 파우치, 핸드폰케이스, 티셔츠, 우산 등 생활용품까지 마음만 먹으면 무엇이든 만들 수 있어요. 이렇게 제작한 굿즈는 온라인 마켓(쇼핑몰, 스마트스토어, 블로그마켓)을 통해 판매하거나 일러스트페어, 문구페어 등에 참가하여 판매할 수 있답니다. 이는 무척 즐거운 경험이긴 하지만 제작비를 많이 들여 만들어 놓았는데 막상 판매가 되지 않아 재고가 쌓이는 문제도 발생할 수 있어요. 제작 외에도 포장, 택배, 온라인스토어 개설, 페어 참가 등 부수적인 노동이 필요하다는 단점도 있습니다.

저도 '몽냥마켓'이라는 스토어를 운영하고 있어요. (https://smartstore.naver. com/mong_nyang_market) 구경 오실래요?

 도서 출판

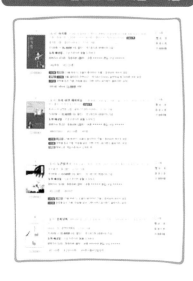

단행본으로 출간된 인스타툰 도서들

최근 인스타툰이 단행본으로 출간되어 많은 독자들의 사랑을 받은 책들이 늘어나고 있습니다. 이처럼 인스타툰을 꾸준히 연재하여 인기를 얻고 굳건한 팬층이 확보되어 있는 경우, 출판사를 통해 출간 제안을 받을 수 있어요. 혹은 자비로 독립출판을 하는 방법도 있죠. 그동안 그린 만화를 엮어 단행본으로 출간하거나, 저처럼 인스타툰 관련 실용서를 만들 수도 있습니다. 여러 작품이나 상품들 모두 뿌듯한 결과물이겠지만 '작가'로서 가장 자랑스럽게 여길 만한 건 아무래도 '책'이 아닐까 싶습니다. 판매량을 떠나 '출간한 작가'라는 타이틀은 그만큼 굉장한 성취감을 가져오니까요.

그러나 인스타그램에 최적화된 작품만 하다가 갑자기 책에 들어갈 글을 쓰고 그림을 그리는 것은, 어느 날 갑자기 하기에는 꽤 오랜 시간과 에너지가 필요한

일입니다. 전문 작가가 아니다 보니 스트레스를 받을 수도 있고, 예전 그림과 현재의 그림체에 차이가 나면 새로 그려야 하는 경우도 생깁니다. 그러니 평소에 작업물을 카테고리에 맞게 잘 정리해두면 책을 낼 때 큰 도움이 될 거예요(내가 언제 책을 낼지는 아무도 모르는 일이니까요!).

출판사마다 다르지만 대부분 책 한 권이 판매될 때마다 작가는 정가의 10% 안팎의 인세를 받게 됩니다. 판매량이 높아 2쇄, 3쇄까지 찍게 되면 높은 수익이 발생하겠지만, 사실 베스트셀러가 되지 않는 이상 출판물로는 그렇게 큰돈을 벌기 어려운 것이 현실이에요. 그러나 작가로서의 또 다른 커리어나 포트폴리오가 될 수 있고, 이에 따른 강의나 칼럼 섭외 등 다른 부가 창출이 가능한 분야랍니다.

🐱 온/오프라인 강의

인스타툰을 꾸준히 업로드 하며 인지도가 쌓이면 강의나 강연 제안을 받게 됩니다. 저처럼 만화를 그리는 법이나 캐릭터 만드는 방법에 대한 강의를 할 수도 있고, 자신이 그리고 있는 만화의 소재와 관련된 토크를 하기도 합니다.

제안을 주시는 강의처는 보통 백화점 문화센터나 기업 아카데미, 지역구 공공센터 등 다양하며, 최근에는 온라인 강의(영상)도 활성화되고 있답니다. 저 역시 '클래스101'이라는 온라인 강의 플랫폼에서 영상 강의를 제작하여 판매하고 있습니다. (http://bit.ly/2G2bYHR)

강의도 인지도와 대표 커리어로 연결되는 큰 기회가 될 수 있어요. 또한 시급으로 따진다면 노동 대비 수익률이 높은 일 중 하나입니다. 현장에서 실제 팬을 만나고 대화를 나눌 수 있다는 장점도 있습니다. 다만 개인적으로 강의를 준비하는 데 쏟는 시간이나 장거리 이동 시간 등을 따지면 수익이 높다고만 할 수는 없겠지요. 또한 내 몸은 하나이기에 체력이나 시간, 장소 등 상황에 따라 잡을 수 있는 강의의 개수가 한정되어 있습니다.

이러한 오프라인 강의의 단점을 보완한 것이 온라인 강의입니다. 촬영본을 제공하면 수강생이 해당 플랫폼에서 재생해서 보는 '인터넷 강의' 형식이기 때문에 일단 제작해두면 따로 시간을 내지 않아도 저절로 운영됩니다. 그러나 강의를 개설하기까지 꽤 많은 시간과 에너지가 소요되고, 강의를 오픈 후 수강생들을 관리하는 경우도 있어 여러모로 힘들 수도 있어요.

무엇보다, 여러 사람들 앞에 서서 무언가를 가르친다는 것은 쉽지 않은 일입니다. 적성에 맞지 않는 사람에겐 아주 어려운 일일 거예요. 하지만 내성적이어서 잘 나서지 못했던 저도 반복해서 수강생 여러분을 만나니 이제는 제법 익숙해졌답니다. 열심히 가르치고자 하는 의지와 열정이 가장 중요해요!

🐶 이모티콘 제작

인스타툰을 통해 개성 있고 귀여운 캐릭터를 잘 만드셨다면, 카카오톡이나 네이버 라인, 네이버 OGQ마켓 등의 이모티콘을 제작하여 판매할 수 있습니다.

카카오 이모티콘 스튜디오

라인크리에이터스 스튜디오

네이버 OGQ마켓 크리에이터 스튜디오

멈춰 있는 이모티콘, 움직이는 이모티콘, 큰 이모티콘 등의 형식으로 만들 수

있으며 해당 플랫폼에서 안내하는 사이즈와 해상도에 따라 샘플을 제안한 후 심사를 통해 출시합니다. 종류에 따라 간단한 작업이 될 수도 있지만, 움직이는 이모티콘의 경우 세세한 프레임을 전부 그려줘야 하며, 생각보다 제안과 심사 절차를 밟는 일정이 오래 걸리는 편이니 이 점을 고려하여 작업해야 합니다.

다음은 대표적인 세 가지 플랫폼의 특징을 정리한 표인데요, 잘 살펴보시고 한 번 도전해보세요!

카카오 이모티콘 스튜디오	특징: 국내에서 인기가 많은 '카카오톡'에서 사용합니다. 장점: 인기가 많다면 높은 수익을 얻을 수 있습니다. 단점: 제안부터 승인까지 절차가 오래 걸립니다. 심사가 엄격한 편입니다. 미승인 되더라도 이유를 알려주지 않습니다. 수익: 제작자 35~50%
라인 크리에이터스 스튜디오	특징: 전 세계, 특히 아시아권에서 인기가 많은 메신저 '라인'에서 사용합니다. 세계권에서 사용되기 때문에 언어가 써 있지 않은 이모티콘을 만드는 것이 좋습니다. 장점: 승인을 빠르게 해줍니다. 미승인 되었을 경우 사유를 알려줍니다.

단점: 제작 가이드와 표현에 대한 규제가 엄격한 편입
니다. 하루에도 수천 종류의 이모티콘이 출시되기
때문에 경쟁률이 매우 치열합니다. 수익을 정산할
때 일본에 세금신고를 하거나 외환통장을 개설하
는 등 복잡한 절차를 거쳐야 합니다.

수익: 제작자 35% (10% 세금별도)

**네이버 OGQ마켓
크리에이터스튜디오**

특징: 네이버의 카페나 블로그에서 작성하는 글에 사용
하는 스티커 이모티콘입니다.

장점: 진입 장벽이 낮고 이익률이 높은 편입니다.

단점: 이모티콘에 비해 구매자가 적어 수익성이 떨어지
는 편입니다.

수익: 제작자 70%

내가 창조해낸 캐릭터를 매일 사용하는 메신저에서 사용할 수 있다면 얼마나 기분이 좋을까요? 저도 아직은 이모티콘을 출시하지 않았지만, 열심히 준비해서 언젠가 꼭 몽냥티콘을 만들어보고 싶네요.

자, 지금까지 총 10장에 걸쳐 인스타툰 그리는 방법과 여러 이야기들을 나누어 봤어요. 어떠셨나요? 이 책이 인스타툰 작가를 꿈꾸는 여러분에게 조금이나마 도움이 되셨기를 바랍니다. 가장 중요한 것은 '시작하는 용기와 꾸준함'이라는 것, 잊지 마시고요! 저도 한 사람의 독자가 되어 당신을 응원하겠습니다. 끝으로, 몽냥 툰을 사랑해주셔서 정말 감사합니다 ♥